영어

예쁘게

쓰기

지은이 김상훈

나이가 들어서도 손글씨가 엉망인 건 결코 멋진 일이 아니라고 생각했다.
이런 단순한 이유로 한글 손글씨를 잘 쓰기 위해 막연히 SNS를 뒤지기 시작했고,
독일의 한 타투이스트이자 캘리그라퍼가 올린 펜 리뷰 영상 하나를 보고,
엉뚱하게도 한글보다는 영문캘리그라피에 빠지게 되었다.
그리고 그것이 인생취미가 되었다.

Lettering crew 'Three Hands' 멤버
The Three Hands 전시 참여
CK, Hugo Boss, Chanel 등 브랜드 행사 및 소품 참여
Class 101 온라인 수업 개설

인스타그램 @hi_fooo

초판 1쇄 인쇄 2020년 9월 9일
초판 1쇄 발행 2020년 9월 16일

지은이 김상훈

발행인 장상진
발행처 경향미디어
등록번호 제313-2002-477호
등록일자 2002년 1월 31일

주소 서울시 영등포구 양평동 2가 37-1번지 동아프라임밸리 507-508호
전화 1644-5613 | **팩스** 02) 304-5613

© 김상훈

ISBN 978-89-6518-305-1 13640

· 값은 표지에 있습니다.

· 파본은 구입하신 서점에서 바꿔드립니다.

영어

김상훈(hi_fooo) 지음

예쁘게 쓰기

경향미디어

손글씨로 나를 표현하다

"글씨체(script)는 손으로 쓰기 위해 만들어진 것이다."

제가 아주 좋아하는 캘리그라퍼가 한 말입니다. 손글씨의 의미가 아주 담백하게 담겨 있는 말이라고 생각합니다. 인쇄 등에 쓰이는 서체(font)에 익숙한 시대이지만 그 시작은 손으로 쓰기 위한 용도였습니다. 다시 말해 우리가 흔히 접하는 영문 필기체는 손으로 구현해낼 수 있다는 말이 됩니다. 인쇄된 영문 폰트를 보면 '저걸 손으로 쓴다고?' 하고 의아할지도 모릅니다. 그렇지만 이 책을 몇 페이지만 넘겨보면 생각이 바뀔 거예요.

저는 사실 한글 손글씨가 그다지 예쁜 편이 아니었습니다. 하지만 사인 정도는 멋지게 쓰고 싶었습니다. 그러다 영문 캘리그라피를 만나 그 매력에 흠뻑 빠져들었고 예쁘게 쓸 수 있다는 자신감이 붙었습니다. 그러다 보니 모든 사람에게 영문을 좀 더 쉽고 예쁘게 쓸 수 있는 방법을 알려주고 싶다는 바람이 생겼습니다.

손글씨를 잘 쓰려면 결국 얼마나 연습하는지가 중요합니다. 그런데 알파벳의 형태와 기본 획 조합에 대한 이해 없이 연습하면 실력이 절대 늘지 않습니다. 이 책을 끝까지 따라 써보면 예쁜 영문 캘리그라피를 쓸 수 있을 것입니다.

손글씨를 예쁘게 쓰려면 바른 자세가 중요합니다. 손글씨는 결국 손으로 완성하는 것이니까요. 바른 자세를 위해 몸에 약간의 긴장감을 주게 되면 일상생활의 활력과 집중력이 올라갑니다. 집중하여 안정적인 모양새로 완성된 손글씨를 보고 있으면, 잘 정리 정돈된 책상을 보는 것처럼 기분이 좋아집니다. 카페에 앉아 커피 한 잔을 옆에 두고 손에 익은 필기구를 쥐고 반듯한 노트에 좋아하는 팝송의 가사를 써내려가는 것은 저만의 '소확행'이랍니다.

깔끔한 손글씨는 크리스마스 카드, 연하장, 생일 축하 메시지를 쓸 때에도 빛을 발합니다. 짧은 영문이라도 정성스레 한 자 한 자 써내려간 손글씨는 소중한 상대에게 전하는 진심을 더 진하게 만들 거예요. 또 영어 에세이 과제, 해외대학 입학을 위한 자기소개서, 외국계 회사 이력서의 프롤로그 등을 타이핑하지 않고 직접 써본다면 어떨까요? 아름다운 손글씨는 본인의 강점을 어필하는 또 다른 방법이 될 것입니다.

손글씨에는 쓰는 사람의 마음이 담깁니다. 손글씨로 자기 자신을 표현할 수 있죠. 『영어 예쁘게 쓰기』와 함께 아름다운 영문 손글씨를 익혀보세요.

차례

CHAPTER 1. 카퍼플레이트

CHAPTER 2. 커지브

CHAPTER 3. 이탤릭

가이드라인

책 뒷부분에 각 서체의 가이드라인을 실었습니다.
다른 글자들을 연습할 때 복사하거나 QR코드로 접속한 뒤 인쇄해서 사용하세요.

캘리그라피와 핸드 레터링

캘리그라피의 사전적 의미는 아름답게 쓴다는 의미입니다. 물론 손으로 말이죠. 실제로는 단순히 예쁜 손글씨를 넘어서 일정 서체의 쓰기 방식에 맞춰 정확하게 쓰는 것 혹은 서체 자체를 재해석하여 써내는 것의 의미도 포함하여 캘리그라피라고 합니다. 서예와 아주 비슷하죠. 예를 들어 해서(楷書)를 써내는 것, 혹은 그 형식을 파괴하되 재해석해서 초서(草書)를 써내는 것 모두 캘리그라피라 할 수 있습니다.

영문 캘리그라피도 마찬가지입니다. 캘리그라피라는 단어 자체가 외래어이고 알파벳을 아름답게 쓴다는 의미인데 앞에 '영문'이라는 단어가 합해진다는 것 자체가 아이러니지만요. 서예의 뜻과 흡사하다는 반증이겠지요.

레터링은 알파벳을 그려내는 모든 활동을 말합니다. 레터링 자체가 워낙 의미가 넓기 때문에 손으로 행하는 레터링을 핸드 레터링이라고 따로 부릅니다. 핸드 레터링은 캘리그라피보다 좀 더 디자인적인 요소가 포함됩니다. 형식이나 도구에 구애받지 않고 알파벳을 만들어냅니다.

캘리그라피에서는 '글씨를 쓴다.'라는 표현보다는 '글씨를 그린다.'라는 표현을 많이 쓰는데 레터링은 알파벳 그림 그 자체라고도 할 수 있겠습니다. 어찌 보면 핸드 레터링은 캘리그라피를 포함한다고도 할 수 있겠죠.

캘리그라피와 핸드 레터링의 공통점은 글씨를 단순히 써내려가는 게 아니라 보기 좋고 아름답게 그려낸다는 점입니다. 본문에서는 좀 더 쉽게 영문 캘리그라피라고 부르겠습니다.

영문 서체의 종류

인쇄를 찍기 위한 글씨는 폰트(font), 손으로 쓰기 위한 글씨는 스크립트(script)라고 합니다.
영문 서체(script)는 종류가 다양한데 여기서는 대표적인 몇 가지만 소개해봅니다.

❋ 카퍼플레이트

동판인쇄에 사용된 서체로 유명합니다. 가느다란 선과 화려한 곡선이 포인트죠. 영문 캘리그라피라고 하면 떠오르는 대표적인 서체라 볼 수 있습니다.

뾰족하지만 유연성이 있어, 힘 조절로 가는 선과 굵은 선을 표현한 수 있는 포인티드 닙을 사용합니다. 서체 자체가 상당히 기울어져 있어 그 각도를 유지하기 쉽도록 고안된 오블리크 펜대도 자주 사용합니다. 브러시펜으로 상당 부분을 흉내 낼 수 있습니다.

TIP 알파벳을 브러시펜으로 쓰기 시작한 건 최근의 일입니다. 중세시대를 배경으로 한 영화를 보면 깃펜으로 글씨를 쓰는 장면이 종종 나오죠? 깃펜에서 닙으로 넘어오고 또다시 만년필로 넘어오는 것도 현대에 이르러서입니다. 동양에서는 예부터 붓을 많이 사용했습니다. 브러시펜은 사실 한자를 쓰기 위해 고안되었다고 해도 과언이 아닙니다. 그런데 브러시펜은 포인티드 닙으로 쓰는 영문 캘리그라피를 따라 쓰기에도 아주 적합합니다.

✻ 모던 캘리그라피

카퍼플레이트를 좀 더 자유롭게 표현한 서체라고 볼 수 있습니다. 글씨의 크기와 높이가 마치 춤추듯 출렁이게 써내려가는 바운싱(bouncing) 기법이 주를 이룹니다. 쉬워 보이는 서체이지만 처음으로 배울 서체로는 추천하지 않습니다. 뭐든 기본을 먼저 해보는 것이 좋아요. 모던 캘리그라피는 카퍼플레이트에 그 원형을 둔다고 봐야 합니다. 카퍼플레이트를 연습하면 자연스레 이어서 연습해볼 수 있는 서체입니다.

✻ 캐주얼

납작한 붓으로 아크릴 물감이나 유성 페인트로 동판, 나무 등에 대문자로 쓰는 것이 대표적입니다. 주로 간판에 많이 사용되죠. 이 서체 자체로도 하나의 큰 영역이 됩니다.

✻ 커지브

스펜서리언(spencerian)에서 파생된 서체입니다. 굵은 획이 최소화되어 펜으로 연습하기 아주 좋습니다. 실제로 필기를 빨리 하기 위해 만들어진 실용적인 서체이며 익숙해지면 속기도 가능합니다.

✻ 이탤릭

Calligraphy

카퍼플레이트만큼 대중적인 서체 중 하나입니다. 브로드 닙(broad nib)으로 쓰는 서체 중 대표적이라고 할 수 있죠. 우리가 생각하는 알파벳 그 자체이며 단순하면서도 변형이 쉬워 같은 이탤릭이라도 개인의 성향에 따라 조금씩 달라 보입니다. 그만큼 기본 획을 배우는 것이 중요한 서체입니다.

영문 캘리그라피 도구

영문 캘리그라피에서는 펜 또한 서체만큼이나 다양합니다. 서체를 가장 잘 살릴 수 있는 펜이 존재하죠.
다른 펜으로 써도 되지만 이왕이면 서체에 걸맞은 펜을 사용하면 좋습니다. 캘리그라피에 사용되는 대표적인 도구를 살펴보겠습니다.

브러시펜

브러시펜은 말 그대로 펜촉 부분이 브러시 형태로 되어 있는 펜을 말합니다. 캘리그라피 도구 중 브러시는 주로 한자를 쓸 때 사용되었습니다. 그러다 보니 한자 문화권인 아시아에서 많이 쓰여 일본 브랜드 제품이 많습니다.

영문 캘리그라피는 주로 닙 형태의 도구로 잉크를 찍어 쓰는 형태가 발달되었지만 현대에서는 다양한 도구를 받아들이고 있죠. 브러시는 닙과 함께 가장 대중화된 캘리그라피 도구입니다. 영문 서체 중 포인티드 닙으로 쓰는 서체를 표현하기에 적합합니다. 손힘으로 획의 굵기를 조절할 수 있기 때문입니다.

브러시펜은 일반 볼펜처럼 쥐어서는 브러시팁을 100% 활용할 수 없습니다. 업 스트로크는 브러시팁의 끝으로만 올려 최대한 가는 획을 가져와야 합니다. 다운 스트로크는 펜을 살짝 기울여서 브러시 팁의 옆부분을 지면에 확실히 닿도록 하여 굵은 획을 만들어내야 합니다. 다운 스트로크를 하는 동안은 펜의 각도와 손힘을 조절하여 획 굵기를 일정하게 만들어주어야 합니다.

브러시펜 잡는 법

브러시펜의 종류는 매우 다양합니다. 여러 회사에서 출시되고 있고 각각 브러시 팁의 연성이나 크기가 조금씩 다릅니다. 이 책에서는 'tombow fudenosuke' 하드 팁을 사용합니다.

검색창에서 '톰보우 후데노스케', 'tombow fudenosuke'로 검색하여 나오는 각종 화방이나 캘리그라피 제품 판매몰에서 쉽게 구할 수 있습니다. 톰보우 후데노스케 브러시펜은 펜의 브러시가 작은 팁입니다. 브러시 크기가 비슷한 펜텔 터치펜, 제브라 훈와리 브러시펜으로 대체해도 됩니다.

브러시펜 펜촉

만년필

만년필은 잉크를 충전하여 씁니다. 피드에 의해 잉크가 골고루 흐르고 닙을 통해 잉크가 종이로 옮겨집니다. 잉크로 표현되는 필기구로 닙의 방향이 잘못되면 잉크가 흐르지 않습니다. 당연히 만년필용 잉크를 써야 하며, 잉크가 번질 수도 있으니 만년필로 쓸 때에는 종이도 구분하여 써야 합니다. 카트리지 또는 컨버터를 사용하여 잉크를 저장하고 다양한 크기의 닙을 통해 글씨를 쓸 수 있습니다.

닙의 종류는 다양합니다. EF, F, M, B 등 뾰족한 정도가 달라 선 굵기만 달라지는 닙도 있고 1.1~2mm 이상의 납작한 브로드 닙도 있습니다. 일반적인 닙은 우리가 흔히 쓰는 볼펜이나 유성펜과 사용법이 크게 다르지 않습니다. 다만 다른 펜과 같이 펜촉 부분에 볼이 있는 것이 아니라 닙 끝이 고정되어 있어서 종이를 살짝 긁으며 써내려가는 맛이 있습니다. 매끄럽지 않기 때문에 좀 더 글씨를 정교하게 쓸 수 있습니다.

브로드 닙은 각도에 따라 다양한 굵기를 표현할 수 있습니다. 닙과 종이가 만나는 각도

만년필 잡는 법

에 따라 획의 굵기가 달라집니다. 캘리그라피를 완성하는 동안에는 닙 각도를 일정하
게 유지해야 획 굵기가 일정합니다.

만년필은 실생활에 자주 쓰이지는 않지만 한 번 써보면 놓을 수 없는 아주 매력적인
필기구입니다. 브랜드마다 선의 굵기가 조금씩 다르지만 EF, F, M, B 등은 많은 브랜
드에서 생산하는 사이즈입니다. 브로드 닙은 라미, 로트링 등 몇몇 브랜드에서만 나옵
니다. 이 책에서는 라미 EF닙과 1.9mm닙을 사용합니다.
라미 만년필은 워낙 유명하기 때문에 검색창을 통해 쉽게 판매처를 찾을 수 있습니다.
브로드 닙은 반드시 1.9mm닙을, 모노라인 닙은 EF닙 혹은 F닙을 권장합니다.
만년필은 일반 필기구와 달리 약간의 관리가 필요합니다. 뚜껑을 열어두거나 닙이 위
로 가게 오랫동안 꽂아두면 닙이 마릅니다. 만년필의 닙이 말랐을 때에는 카트리지
나 컨버터를 제거하고 닙과 본체를 물로 씻어주면 다시 새것처럼 사용할 수 있습니다.
거의 모든 만년필용 잉크는 수용성이라 물에 쉽게 녹기 때문입니다.

만년필 펜촉

딥펜

딥펜

닙으로 잉크를 찍어 쓰는 딥펜은 펜 홀더 끝에 닙을 꽂아 사용합니다. 끝이 납작한 브로드 닙과
끝이 뾰족한 포인티드 닙, 끝이 둥근 모노라인 닙 등이 있습니다. 브로드 닙은 주로 이탤릭과
고딕에 사용되고, 포인티드 닙은 카퍼플레이트와 스펜서리언 등에 사용되며, 오나먼트(모노라인)
닙은 모노라인에 사용됩니다.

페럴렐펜

파일럿사에서 나온 캘리그라피 펜입니다. 잉크가 듬뿍 나오는 독특한 닙으로 끝이 조금 갈라져 있는 브로드 닙과 달리 일체형이라 다양한 표현이 가능합니다. 카트리지와 컨버터를 사용합니다. 휴대가 용이하며 캘리그라피가 처음인 사람이 쓰기 좋습니다. 이탤릭보다는 블랙레터를 쓸 때 적합한 펜입니다.

페럴렐펜

연필

연필은 모든 서체 연습에 사용할 수 있는 도구입니다. 가장 기본적이면서도 효과적인 도구이죠. 같은 굵기의 획을 지속적으로 가져올 수 없는 단점이 있지만 필압 조절이 가능하고 지우개를 쓸 수 있다는 장점이 있습니다. 이 책에 수록되어 있는 6가지 서체는 브러시펜과 만년필로 쓰기에 적합하지만 이러한 도구가 익숙하지 않다면 연필로 우선 연습해보는 것도 좋은 방법입니다.

연필

종이와 잉크

영문 캘리그라피에는 잉크를 기본으로 하는 필기구가 많습니다. 일반 종이는 잉크를 제대로 표현하지 못하고 번져버리는 경우가 많습니다. 잉크와 종이는 최대한 여러 가지를 써보고 본인의 손에 맞는 것을 찾는 것이 중요합니다. 잉크와 궁합이 잘 맞고 자신에게 잘 맞는 종이를 찾아보세요. 캘리그라피 연습을 할 때 사용한 펜, 종이, 잉크를 메모해두면 좋습니다. 브러시펜은 일반 A4용지도 괜찮습니다. 가이드를 출력하여 그대로 연습해도 무방합니다. 좀 더 숙련되면 아르쉐 판화지 혹은 각종 수채화지를 이용해보면 좋습니다. 종이는 로디아(rhodia)부터 시작해보는 것을 추천합니다.

로디아 종이

이 책에 사용한 도구 혹은 그와 비슷한 도구를 따로 소개해 드립니다. 물론 다른 필기
구로 연습해도 무방합니다만 이 책에서 소개한 글씨의 크기나 가이드라인에는 다음에
소개해 드리는 도구에 최적화되어 있습니다.

브러시팬

톰보우 후데노스케(tombow fudenosuke)

제브라 훈와리(zebra funwari)

펜텔 터치(pentel touch)

만년필

라미 사파리, 1.9닙(lamy safari 닙, 1.9mm닙)

한글 이름으로 인터넷 검색하면 쉽게 구매할 수 있는 필기구입니다.

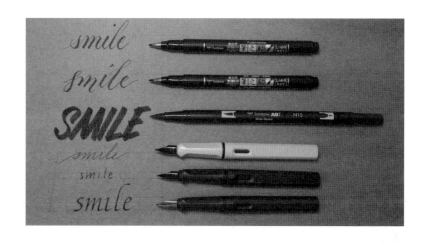

영문 캘리그라피 용어

✱ 엑스하이트
x-height

한글이나 한자는 사각형, 마름모꼴인데 알파벳은 평행한 두 선 안에서 모든 것이 결정됩니다. 위부터 세 영역으로 나뉘는데 편의상 머리, 가슴, 배라고 하겠습니다. 가슴 부분에 해당하는 부분이 엑스하이트입니다. 글씨 크기가 결정되는 중요한 구간으로 도구와 서체에 따라 그 크기가 정해집니다.

✱ 어센더
ascender

세 영역 중 머리 부분이 어센더입니다. b, d, l, k 등에서 위쪽 방향으로 벗어나는 구간을 어센더라고 합니다.

✱ 디센더
descender

세 영역 중 배 부분이 디센더입니다. g, y 등에서 아래로 나오는 부분을 디센더라고 합니다.

✱ 기타 용어

그 밖의 용어는 그림을 통해 알아보겠습니다. 카운터, 보울, 커닝, 리가츄어, 셰리프, 스템, 테일, 도트, 베이스라인, 슬랜트 라인 등이 있습니다.

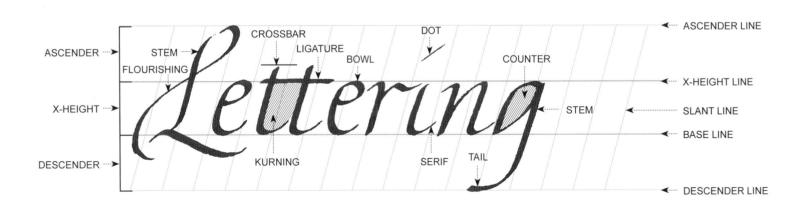

영문 캘리그라피 잘 쓰는 요령

서체에 맞는 도구 정하기

이탈릭으로 정했다면 1.9mm 만년필이 필요합니다. 물론 포인티드 닙으로도 이탈릭을 쓸 수 있지만 기본은 브로드 닙입니다. 카퍼플레이트로 정했다면 포인티드 닙과 오블리크 홀더는 필수입니다. 물론 브러시펜으로 카퍼플레이트를 써볼 수는 있습니다. 서체에 어울리는 필기구를 정했다면 그에 맞는 종이와 잉크도 있어야 합니다.

도구에 맞는 글자 크기 정하기

모든 서체에는 기본적인 비율이 있습니다. 글자 크기는 도구에 따라 달라지기도 합니다. 카퍼플레이트는 2:1:2 혹은 1.5:1:1.5의 비율이 좋습니다. 톰보우펜으로 연습할 때 15mm:10mm:15mm을 추천합니다. 이탈릭은 1:1:1 비율이 대표적입니다. 10mm:10mm:10mm를 추천합니다.

가이드라인

가이드라인은 영문 캘리그라피의 핵심 요소 중 하나입니다. 가이드라인이 없는 영문 캘리그라피는 없다고 할 만큼 중요합니다. 캘리그라피 입문자는 물론 숙련자도 가이드라인이 없으면 상당히 곤란합니다. 엑스하이트, 어센더, 디센더, 슬랜트 라인이 갖추어진 종이 위에 알파벳을 하나하나 써내려가는 것이 캘리그라피입니다. 최소한 직선 하나(베이스라인) 정도는 있어야 합니다.
가이드라인이 없다고 해서 글씨 자체를 못 쓰는 것은 아니지만 가이드라인 없이 쓴 글씨와 가이드라인 위에 쓴 글씨는 확연히 차이가 납니다. 가이드라인 없이 쓴 글씨는 결코 예뻐 보일 수 없습니다.
가이드라인을 그리는 수고를 덜기 위해 방안지에 연습하는 방법도 있습니다. 숙련된 뒤에는 작품용 종이 위에 가이드라인을 연필로 연하게 그리고, 그 위에 글씨를 쓴 후 가이드라인을 지우는 작업을 해보세요. 글씨의 차이를 눈으로 느낄 수 있을 것입니다.

또박또박 천천히 쓰기

영문 캘리그라피의 모든 서체에는 기본 획이 있습니다. 기본 획부터 차근차근 익혀나가야 합니다. 연습해보면 알겠지만 알파벳은 기본 획의 조합이고, 단어는 알파벳의 조합이며, 문장은 단어의 조합입니다. 기초를 얼마나 잘 쌓아나가느냐가 관건이죠. 기본 획이 탄탄하면 알파벳 모양이 탄탄해집니다. 기본 획을 탄탄히 하려면 천천히 써야 합니다. 영문 캘리그라피는 디테일이 생명입니다. 속도를 조절하여 디테일에 신경 써서 써보세요.

커닝 신경 쓰기

커닝(kurning)은 글자와 글자의 간격, 즉 자간입니다. 자간에 따라 영문 캘리그라피의 인상이 달라집니다. 문장을 썼을 때 자간은 통일성에 큰 영향을 미칩니다.

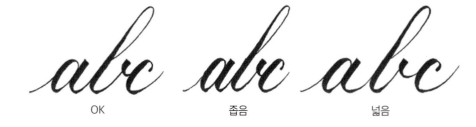

OK 좁음 넓음

제일 좁음(곡선+곡선) 제일 넓음(직선+직선)

goodbye 글자와 글자와의 간격을 조절하려면 길이나 거리의 개념보다는 공간의 개념으로 접근해야 한다.

글자와 글자 사이의 간격: 직선+직선 > 직선+곡선(곡선+직선) > 곡선+곡선

알파벳과 알파벳이 만나는 구간을 살펴보면 '직선+직선', '곡선+곡선', '직선+곡선(곡선+직선)'이 됩니다. 자간이 가장 넓은 경우는 '직선+직선'입니다. 가장 좁은 곳은 '곡선+곡선'입니다. 다시 말해 '직선+직선', '직선+곡선(곡선+직선)', '곡선+곡선' 순으로 자간이 좁아집니다.

단순 거리만 놓고 보면 모두 같아야 하지만 공간으로 바꾸어 생각하면 '직선+직선'에서는 알파벳과 알파벳 사이의 모양이 빈틈 없는 직사각형 모양이지만, '곡선+곡선'에서는 모래시계처럼 가운데는 좁고 위아래는 넓은 모양입니다. 즉 글자와 글자 사이의 거리는 다를 수 있어도 공간과 면적은 모두 같아야 한다는 뜻입니다. 단어와 단어 사이는 알파벳 하나가 들어갈 정도로 띄어주어야 합니다.

물론 처음부터 이런 부분까지 생각하며 글씨를 쓰다 보면 영문 캘리그라피의 진입장벽이 너무 높다고 느낄 수 있습니다. 처음에는 글자 모양을 완성하는 것부터 차근차근 시작해보세요.

많이 보기

저는 유튜브에서 영문 캘리그라피를 처음 접했습니다. 펜으로 유명 로고를 똑같이 그려내는 동영상, 새로운 펜을 리뷰하는 동영상 등 찾아보면 다양한 동영상이 있습니다. 인스타그램에도 태그 검색 하나로 많은 사진과 영상을 볼 수 있습니다. 그중에는 튜토리얼 수준의 게시물도 있죠.

캘리그라피는 손글씨를 예쁘게 만들어가는 과정입니다. 많이 찾아보아야 보는 눈이 올라갑니다. 높은 수준의 글씨를 많이 보면 손 또한 조금씩 따라 갈 것입니다.

카퍼플레이트

ABOUT 카퍼플레이트

앞서 설명한 것처럼 카퍼플레이트는 영문 캘리그라피를 대표하는 서체 중 하나입니다. 필압 조절이 관건이며 이어쓰기 또한 아주 중요합니다. 어센더와 디센더의 비율에 따라 좀 더 우아해 보이기도 하고, 좀 더 귀여워 보이기도 하는 서체입니다. 굳이 비율의 변화가 아니더라도 서체 자체가 감각적이면서도 고전적이라서 매우 매력적입니다.

특히 대문자는 기본형 외에도 변형된 모양이 워낙 다양하여 쓰는 사람의 필력과 개성이 담기기도 합니다. 소문자는 최대한 형식에 맞춰 쓰고 대문자는 기본형을 익힌 후에 변형하여 다양하게 표현해보세요. 톰보우 브러시펜으로 연습해보겠습니다.

기본 획

영문 캘리그라피를 쓰다 보면 기본 획이 반이라는 것을 확실히 알 수 있을 것입니다. 특히 카퍼플레이트의 기본 획 연습은 이후 영문 캘리그라피의 완성도를 좌우합니다. 카퍼플레이트의 기본 획을 탄탄히 다져두세요.

☀ 업 스트로크 up stroke

베이스라인에서부터 알파벳이 시작하는 지점까지 곡선으로 자연스럽게 이어줍니다. 힘을 빼고 최대한 가는 획, 헤어라인을 만들어주는 것이 중요합니다. 업 스트로크 계열은 모두 가는 획으로 이루어지는데 카퍼플레이트는 이런 업 스트로크와 다운 스트로크의 획 변화가 가져다주는 아름다움이 매우 큰 서체입니다.

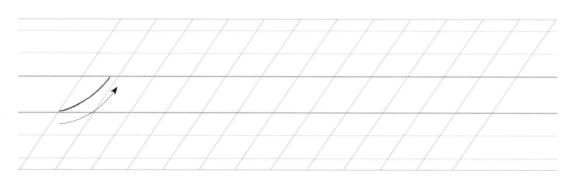

☀ 다운 스트로크 down stroke

브러시펜은 옆면을 이용하여 두꺼운 획을 완성합니다. 내려오는 각도와 브러시팁의 방향이 일치할 때 가장 두꺼운 획이 나옵니다. 획 굵기가 일정할 수 있도록 주의합니다.

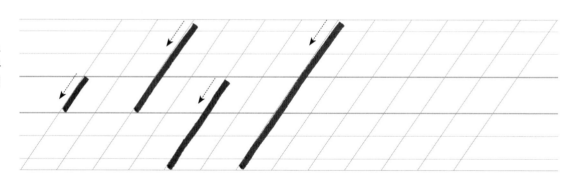

✳ 언더 턴 under turn

다운 턴이라고 불리는 기본 획입니다. U 모양으로 두껍게 내려오고 가늘게 올라갑니다. 올라갈 때에도 직선으로 올라가는 것이 중요합니다.

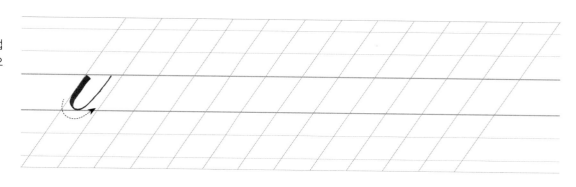

✳ 오버 턴 over turn

언더 턴을 뒤집어놓은 모양입니다. 언더 턴과는 반대로 가늘게 올라가서 두껍게 내려옵니다. 직선 구간을 쓸 때 유의하세요.

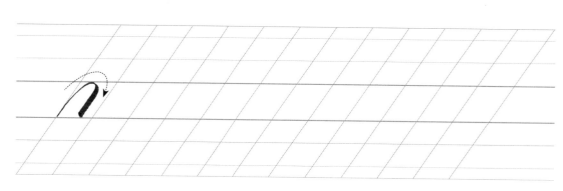

✳ 콤파운드 커브 compound curve

오버 턴과 언더 턴을 합한 형태입니다. 앞뒤 간격이 동일하도록 만들어주세요.

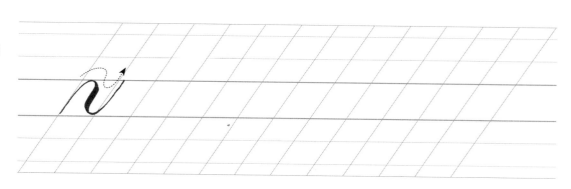

✴ 어센딩 루프 ascending loop

엑스하이트 라인에서 시작하여 부드럽게 루프를 그리고 다운 스트로크로 내려옵니다. 다운 스트로크 구간에서 바로 힘을 주어 두껍게 내려와도 좋지만, 그림처럼 다운 스트로크 시작 구간에서 서서히 힘을 주어 획이 서서히 굵어지도록 만들 수도 있습니다.

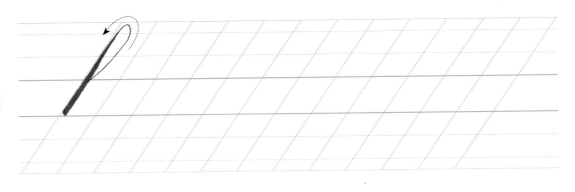

✴ 디센딩 루프 descending loop

어센딩 루프와 반대되는 획입니다. g, y 등에 사용되는 디센딩 루프는 다운 스트로크로 내려가다가 최저점에 다다르기 전에 곡선을 만들어 루프를 그리며 다시 올라오는 형태입니다. 베이스라인에서 멈추는 것이 기본적인 모양이며, 실전에서는 바로 리드 스트로크가 이어집니다.

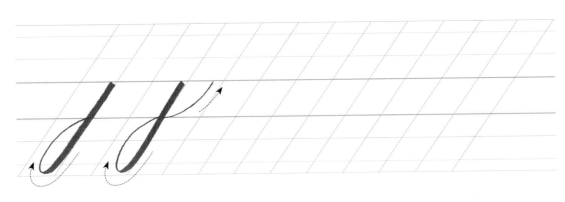

✴ 오발 oval

1시 구간에서 시작하는 것과 타원을 만드는 것이 포인트입니다. 12시보다 1시에서 시작하는 것이 더 자연스럽게 타원을 만들 수 있습니다.

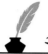 # 소문자

알파벳 순으로 연습하는 것보다 비슷한 모양의 알파벳을 그룹으로 묶어 연습했을 때 글자 형태를 완성하기까지의 연습시간을 많이 줄일 수 있습니다.

✱ i

i는 기본 획에서 언더 턴과 같습니다. 언더 턴에 리드 스 트로크만 붙여주면 됩니다.

TIP 헤드도트 위치를 조심해야 합니다.

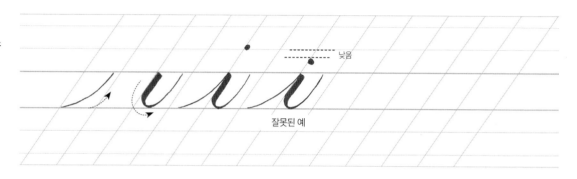

낮음

잘못된 예

✱ t

t는 i를 크게 쓴다고 생각하면 됩니다 크로스바는 가는 획으로 하되 첫 획을 기준으로 왼쪽 1, 오른쪽 2의 비율 로 그려줍니다.

TIP 크로스바 비율을 놓치면 안 됩니다.

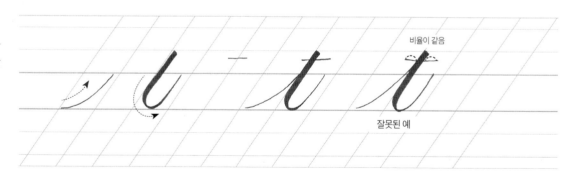

비율이 같음

잘못된 예

❋ l

l은 어센딩 루프와 언더 턴의 조합입니다.

TIP 직선 구간에서 휘지 않도록 유의하면서 써보세요.

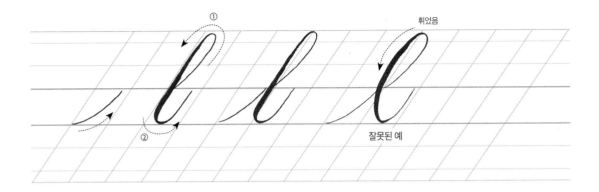

❋ b

b는 l과 같이 쓰다가 마무리만 덧붙이면 됩니다.

TIP 다운 스트로크 후 턴하여 업 스트로크로 올라오는 구간이 너무 넓어지지 않도록 합니다.

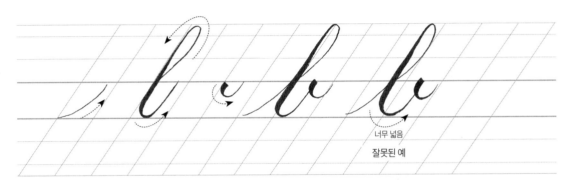

❋ u

u는 i를 2개 겹친 모양입니다. 뒤집어 보았을 때 n 모양이 나와야 합니다.

TIP 앞뒤 간격이 동일하도록 맞춰주세요.

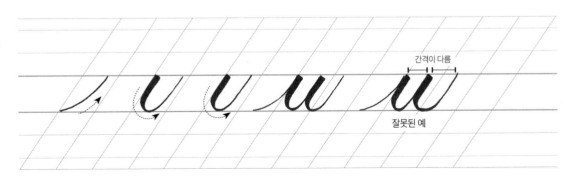

26

✹ w

w는 u를 2개 겹친 모양입니다.

TIP 앞뒤 간격이 동일하도록 맞춰주세요.

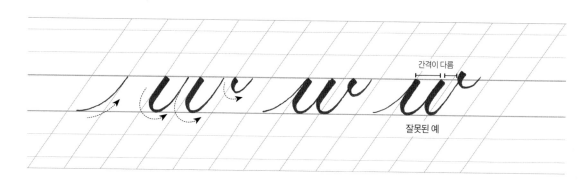

간격이 다름

잘못된 예

✹ v

기본 획인 컴파운드 커브는 그 자체가 v입니다.

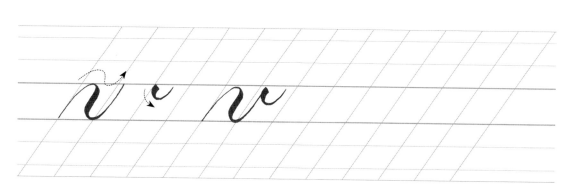

✿ y

y는 컴파운드 커브와 디센딩 루프의 조합입니다. 이때 2
가지 획의 접점은 엑스하이트 높이의 중앙이 이상적입
니다. y는 뒤집어 보았을 때 h 모양이 나와야 합니다.

TIP 너무 붙거나 너무 떨어지지 않도록 주의합니다.

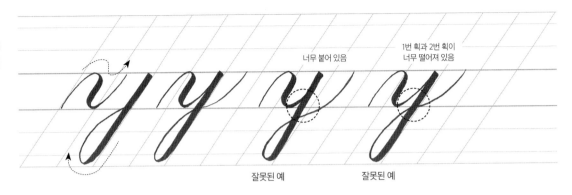

너무 붙어 있음

1번 획과 2번 획이
너무 떨어져 있음

잘못된 예 잘못된 예

Point 카퍼플레이트는 아치형의 곡선과 획 두께의 조화에서 오는 아름다움이 있는 서
체입니다만, 아치형 곡선에서 제외되는 알파벳이 바로 y와 h입니다. y와 h의 컴파운드
커브 혹은 오버 턴을 아치형으로 그리면 닿는 획의 면적이 커지면서 다소 어색한 모양이
나옵니다. 그래서 y와 h는 약간 삼각형으로 만들어도 무난합니다.

✿ j

j는 디센딩 루프입니다. 이렇듯 기본 획 연습을 확실히
해 두면 소문자 알파벳을 완성하는 속도가 훨씬 빨라집
니다.

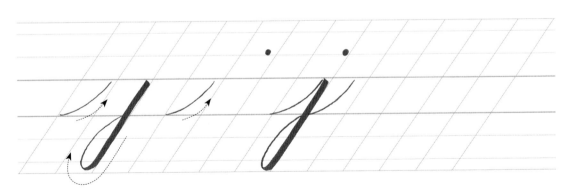

✳ n

n은 오버 턴과 컴파운드 커브의 조합입니다. 뒤집어 보았을 때 u와 같은 모양이 나와야 합니다.

> **Point** 영문 캘리그라피에서 가장 중요한 부분은 각도와 비율입니다. 그 비율의 기준이 되는 알파벳이 바로 n입니다. n의 크기와 폭에 맞춰서 나머지 알파벳을 연습해보세요. 물론 m와 w는 n보다 1.5배 정도 커야 합니다.

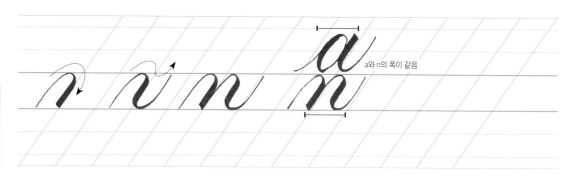

a와 n의 폭이 같음

✳ m

m은 n을 2개 붙인 형상이긴 하지만 n의 2배만큼 크거나 길지는 않습니다. n의 1.5배 수준으로 그리면 됩니다. 앞뒤 간격이 동일하도록 맞춰주세요.

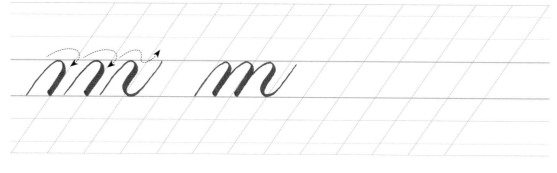

✳ h

y에서 언급한 것과 같이 h의 컴파운드 커브는 아치형보다는 약간 삼각형 모양으로 그려주는 게 더 예쁩니다. 하지만 삼각형을 만들기 위해 너무 뾰족하게 만들거나 2번 획 중간에서 3번 획을 시작하면 모양이 삐뚤어집니다. 3번 획의 시작점은 2번 획이 끝나는 지점인 베이스라인입니다.

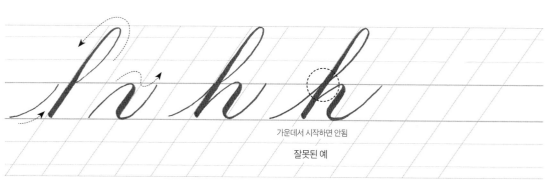

가운데서 시작하면 안됨

잘못된 예

p

카퍼플레이트에서 p는 우리가 생각하는 일반적인 p와
는 모양이 조금 다릅니다. 휘지 않도록 유의하면서 다운
스트로크 후 컴파운드 커브를 붙여줍니다.

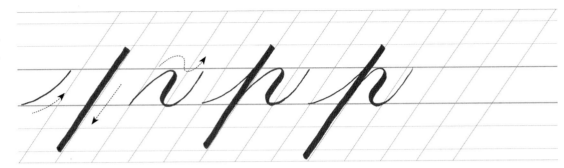

o

o, c, e는 oval을 기본으로 하는 그룹입니다. oval을 그릴
때 12시에서 시작하는 서체도 있으나 카퍼플레이트는
1~2시 구간에서 시작하는 것이 유리합니다. o는 n과 같
이 크기의 기준이 되는 알파벳입니다. 크기의 기준이 된
다는 뜻은 달리 말해 알파벳의 기본형에 가깝다는 뜻이
기도 합니다. 다음에 연습할 c와 e의 기본형이 o입니다.

TIP 만나는 구간이 빗나가 완벽한 타원을 만들지 못하더라도
마무리 획으로 커버할 수 있습니다.

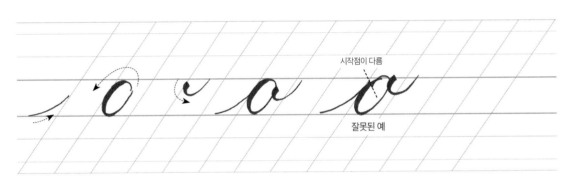

c

c는 끝나는 지점만 다를 뿐 o를 그리는 방법과 같습니
다.

TIP c의 마무리는 i의 헤드도트처럼 점을 만들어주는 것인데,
점이 원형이 아닌 타원형이라는 점이 헤드도트와 다른 점입니
다. 눈물 모양을 닮았다 해서 티어 드롭이라고도 합니다.

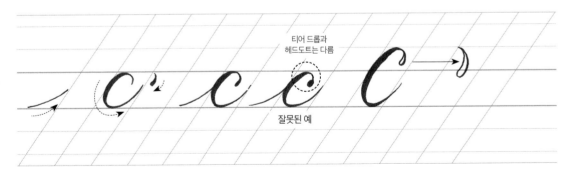

✴ e

보기와 다르게 굉장히 그리기 어려운 알파벳 중 하나입니다. 9시 부근에서 시작해서 o 모양을 만들어줍니다. 기본 각도를 생각하면서 그려야 모양이 나옵니다. 그렇지 않으면 수직에 가까운 e가 될 것입니다.

TIP 시작점이 너무 낮거나 높으면 e의 카운터 모양이 잡히지 않습니다.

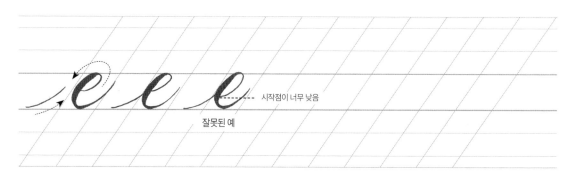

시작점이 너무 낮음

잘못된 예

✴ a

a는 oval과 언더 턴을 함께 연습할 수 있어서 제가 손을 풀 때 가장 많이 쓰는 알파벳입니다. 모든 서체의 기본은 같은 각도 같은 모양입니다. 모든 획의 각도가 일정해야 하고 카운터나 커닝의 비율이 조화를 이루어야 합니다. 카운터를 맞추려면 oval의 크기가 일정해야 하는 것이 포인트입니다.

TIP a를 포함하여 대부분의 알파벳은 여러 획의 조합인데 이때 각각의 획의 각도가 일정해야 합니다.

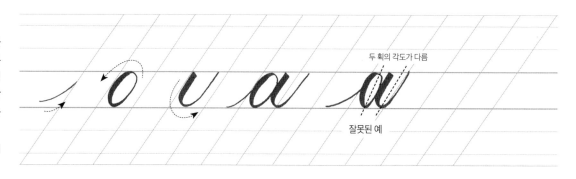

두 획의 각도가 다름

잘못된 예

✴ g

g는 'oval+디센딩' 루프입니다. 실전에서는 디센딩 루프 후 리드 스트로크를 바로 이어 마무리하기도 합니다.

TIP 리드 스트로크를 이어주기 위해 디센딩 루프를 너무 빨리 닫아버리기 십상입니다. 디센딩 루프 자체는 베이스라인에서 끝나야 합니다.

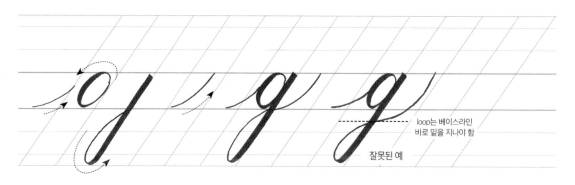

loop는 베이스라인 바로 밑을 지나야 함

잘못된 예

d

oval 후 길쭉한 언더 턴을 붙여줍니다. d를 언더 턴 대신 어센딩 루프를 사용하여 완성하는 경우도 있으나 카퍼 플레이트에서는 부적절합니다.

TIP 높이는 t와 같습니다. 각도에 주의합니다.

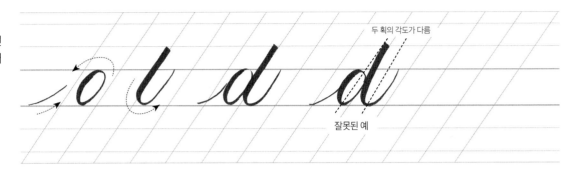

q

q는 디센딩 루프 모양이 조금 다릅니다. oval 이후 획을 붙인다는 점은 다른 a와 동일하나 사용빈도가 굉장히 적습니다.

TIP 올라오면서 다운 스트로크에 붙지 않도록 하는 것이 포인트입니다.

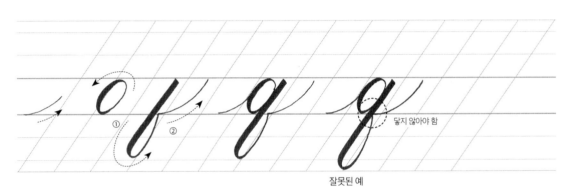

✳ k

k, f, r, s, x, z는 기본 획보다 알파벳 자체를 연습해야 하는 그룹입니다. k는 4획으로 이루어져 있습니다. 그중 3번 획이 가장 중요한데, 3번 획의 포인트는 시작점을 베이스라인에 두는 것입니다. 앞서 h 파트에서 이어지는 획의 시작 지점에 대해 말한 바 있습니다. k 역시 마찬가지입니다. 2번 획 중간부터 나온다고 착각할 수 있지만 실제 시작점은 베이스라인입니다. 3번 획은 베이스라인에서 시작하여 2번 획과 겹쳐지게 올라와야 합니다.

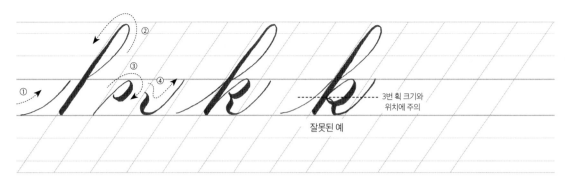

3번 획 크기와 위치에 주의

잘못된 예

Point 글씨를 쓰면서 획을 겹치는 것이 다소 생소할 수도 있습니다만, 알파벳의 모양을 잡는다는 부분에서 아주 중요합니다. 영문 캘리그라피를 공부했느냐에 대한 기준이 될 수 있을 정도입니다.
알파벳은 여느 글자와 마찬가지로 획과 획이 만나 이루어집니다. 획과 획이 만나는 접점의 모양이 알파벳 전체 모양의 균형을 흐트러뜨리기도 합니다. 또한 3번 획으로 카운터 크기를 너무 크게 만들면 4번 획을 제대로 쓸 수 없습니다. 4번 획은 3번 획이 끝나는 지점에서 시작합니다.

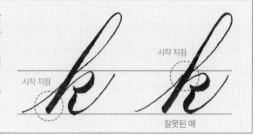

시작 지점

시작 지점

잘못된 예

✳ f

f는 알파벳 중 유일하게 어센더, 엑스하이트, 디센더 구간을 모두 사용하며 변형이 다양하게 시도되는 알파벳입니다. 세 영역을 모두 지나는 선이 필요하므로 처음에는 다소 어려울 수 있습니다. 어센딩 루프를 시작으로 거꾸로 올라가는 디센딩 루프를 한 번에 이어봅니다. 한 번에 잇기 어렵다면 디센더 구간까지만 내려가고 한 템포 쉰 다음 업 스트로크로 연결해봅니다.

TIP 디센딩 루프의 방향이 반대여서 자칫 다운 스트로크를 휘게 그리는 실수를 할 수 있습니다. 직선 구간에서는 정확히 직선으로 내려줍니다.

직선 구간에서 너무 휘었음

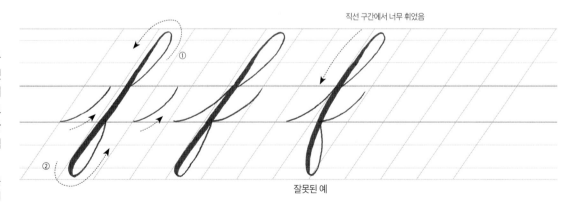

잘못된 예

✺ r

r는 첫 리드 스트로크 이후 헤드를 만들어주고 언더 턴으로 이어줍니다.

TIP 헤드 부분은 엑스하이트에서 고개만 슬쩍 내미는 느낌으로 엑스하이트 라인에 걸치도록 써줍니다.

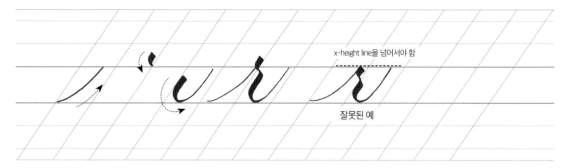

x-height line을 넘어서야 함

잘못된 예

✺ s

모양 자체를 연습해야 하는 대표적인 알파벳입니다. 적용되는 기본 획은 없습니다. o그룹 알파벳과 같이 글자가 시작하는 지점은 1시 부근입니다만 o그룹과 달리 엑스하이트 라인에서 시작합니다.

TIP 리드 스트로크는 베이스라인에서 시작하여 글자가 시작하는 지점까지 곡선으로 이어주는 역할을 합니다. o그룹은 리드 스트로크가 글자의 시작점까지 가지 않고 왼쪽 곡선 부분에 붙습니다. s 또한 직선 구간이 없으므로 각도에 유의하여 그려보세요.

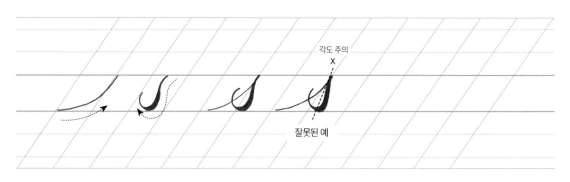

각도 주의

잘못된 예

✺ x

영문 캘리그라피에서 획의 굵기는 '다운 스트로크는 굵게, 업 스트로크는 가늘게'가 원칙이지만 예외인 경우도 있습니다. x가 그중 하나입니다. 1번 획은 c를 거꾸로 쓴다는 느낌으로 만들어주고 2번 획은 c를 정방향으로 그려주면 되는데 이때 내려오면서도 가는 획은 유지해야 합니다.

TIP 영문 캘리그라피에서 굵은 획끼리 만나는 부분은 거의 없습니다. 2가지 획의 끝은 도트나 티어 드롭으로 마무리할 수 있습니다.

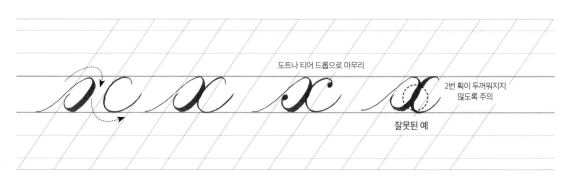

도트나 티어 드롭으로 마무리

2번 획이 두꺼워지지 않도록 주의

잘못된 예

☀ z

q, x에 이어서 사용빈도가 상당히 적은 알파벳입니다. 모양을 만들기가 쉽지 않습니다. 1번 획은 오버 턴과 조금 다르게 끝까지 둥근 모양입니다. 2번 획 역시 디센딩 루프와는 다르게 디센더 구간에서 둥글게 말아 올려줍니다.

TIP 오른쪽으로 튀어나오는 부분이 1번 획의 연장선을 넘어가면 안 됩니다.

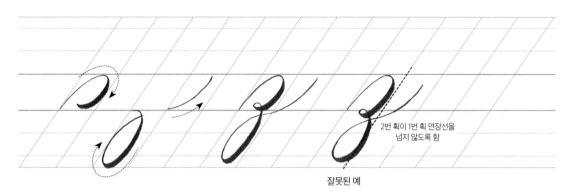

2번 획이 1번 획 연장선을 넘지 않도록 함

잘못된 예

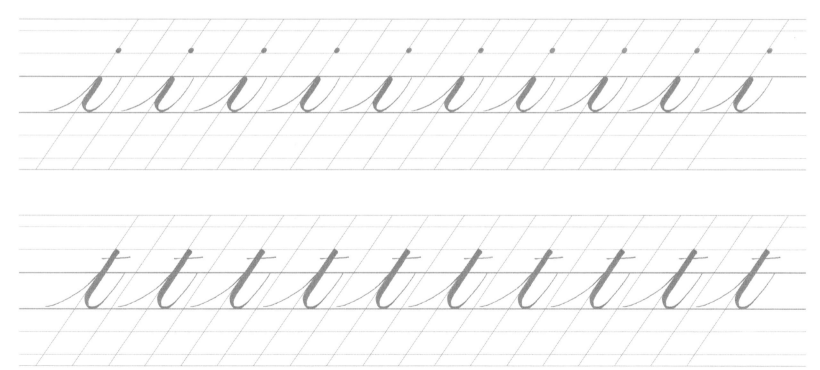

ℓ ℓ ℓ ℓ ℓ ℓ ℓ ℓ ℓ ℓ

b b b b b b b b b b b

w w w w w w w w w w w

w w w w w w w

v v v v v v v v v v v

y y y y y y y y y y

h h h h h h h

p p p p p p p

o o o o o o o o o o

c c c c c c c c c

e e e e e e e e e e

a a a a a a a a a a a

k k k k k k k

f f f f f f f

r r r r r r r r

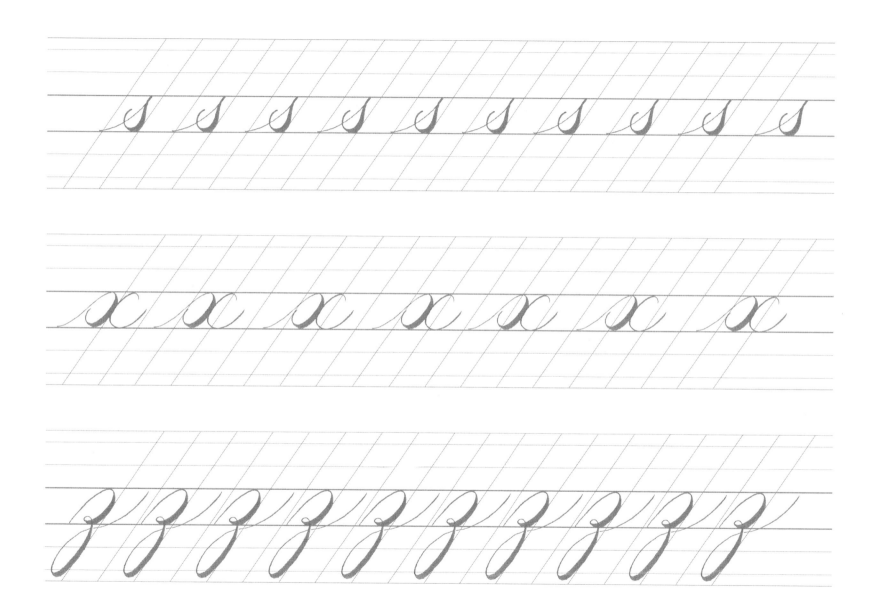

소문자 단어 연습

알파벳 연습을 마쳤다면 본격적으로 단어 연습 전에 반드시 minimum은 연습해보아야 합니다. 카퍼플레이트의 필수 기본 획인 언더 턴과 오버 턴 연습에 아주 좋은 단어입니다. 더불어 자간 연습에도 아주 좋습니다.

카퍼플레이트 단어 연습은 이어쓰기가 포인트입니다. 이때 'm+i'와 같이 이어지는 구간이 있고 'i+n'과 같이 이어지는 구간이 있습니다. 이어지는 모양이 다른 이유는 소문자 알파벳이 시작하는 모양이 i와 n의 시작하는 모양이 다르기 때문입니다.

'm+i' 구간은 비교적 이어쓰기가 단순하지만 'i+n' 구간은 그 특성상 커브가 한 번 더 있습니다. 이때 자간을 동일하게 하느라 콤파운드 커브처럼 앞뒤 공간을 동일하게 가져가는 실수를 할 수 있습니다. 그렇게 되면 'i+n' 구간은 'm+i' 구간의 2배가 되는데 그건 잘못된 이어쓰기입니다. 'i+n' 구간은 'm+1' 구간과 동일하거나 1.5배 수준에 머물러야 합니다.

이어쓰기를 할 때에는 알파벳 단위로 획을 가져가기보다 기본 획 단위로 쪼개서 이어 써야 단어를 완성하기 쉽습니다. minimum을 풀어 쓰면 아래 그림처럼 획을 나눠볼 수 있습니다. 뒤에 오는 획을 생각하면서 신중히 이어보세요.

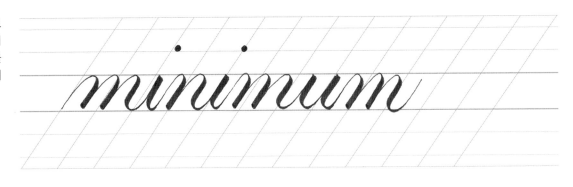

minimum 이어쓰기 순서

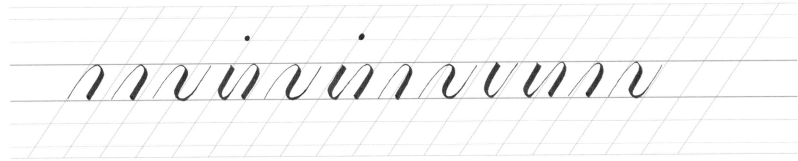

attitude attitude

attitude attitude

ready ready ready

ready ready ready

something something

something something

46

home home home

home home home

alphabet alphabet

alphabet alphabet

character character

character character

better better better

better better better

date date date date

49

date date date date

economy economy

economy economy

fall fall fall fall

fall fall fall fall

good good good good

good good good good

ice ice ice ice ice ice

ice ice ice ice ice ice

kitchen kitchen

kitchen kitchen

letter letter letter

letter letter letter

money money money

money money money

notice notice notice

notice notice notice

oasis oasis oasis oasis

oasis oasis oasis oasis

post post post post

post post post post

queen queen queen

queen queen queen

join join join join

join join join join

star star star star star

star star star star star

talent talent talent

talent talent talent

universe universe universe

universe universe universe

violet violet violet violet

violet violet violet violet

window window window

window window window

xerox xerox xerox xerox

xerox xerox xerox xerox

young young young

young young young

restaurant restaurant

restaurant restaurant

dessert dessert dessert

dessert dessert dessert

candle candle candle

candle candle candle

black black black

black black black

white white white

white white white

sunset sunset sunset

sunset sunset sunset

morning morning

morning morning

morning morning

대문자

카퍼플레이트에서 대문자는 캘리그라피를 쓰는 사람의 특성을 잘 살려주는 요소입니다. 기본적인 모양이 존재하지만 플러리싱과 리가츄어로 화려하게 꾸밀 수도 있고 베이직하게 승부할 수도 있기 때문입니다. 사람에 따라 변형되는 대문자의 형태는 무궁무진합니다. 그러한 이유로 대문자에서는 비슷한 형태의 획이 몇몇 있지만 기본 획이라 부를 수 있는 건 거의 1가지뿐입니다. 대문자는 알파벳 하나하나를 독립적으로 연습해보는 것도 좋습니다.

❋ 기본 획

어센더에서 베이스라인까지 s와 같은 형태로 내려옵니다. 헤어라인으로 시작해서 두꺼워졌다가 다시 가는 선으로 마무리해줍니다. 마지막은 도트의 형태 혹은 c의 티어 드롭과 같은 형태로 맺어줍니다.

❋ A

A는 1번 획이 가는 획으로 내려옵니다. 2번 획은 자연스럽게 직선으로 내려줍니다. A의 3번 획이 포인트입니다. 시계반대방향으로 돌리면서 타원을 만들어줍니다. 카퍼플레이트에서는 원형보다 타원이 많습니다.

TIP A의 1번 획은 카퍼플레이트에서 대문자의 기본 획이 됩니다.

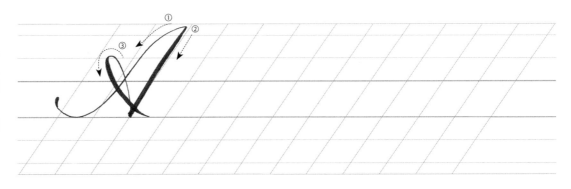

✴ B

1번 획은 기본 획으로 시작합니다. 카퍼플레이트 대문자의 기본 획은 가늘게 시작해서 두꺼워지고 다시 가늘어집니다. 전체적인 모양은 s와 같습니다. 2번 획은 숫자 3과 같이 시계방향으로 감아줍니다. 이때 꼬이는 부분을 전체 높이의 절반보다 조금 높게 잡아주면 모양이 안정적으로 잡힙니다. 꼬이는 부분을 낮게 잡아주면 좀 더 귀여운 B를 만들 수 있습니다.

TIP 2번 획을 한 번에 그려내기 어렵다면 꼬이는 부분에서 한 번 쉬고 감아줘도 무방합니다.

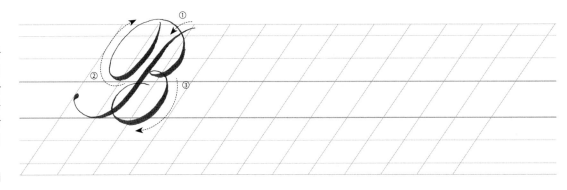

✴ C

카퍼플레이트의 몇몇 대문자는 단순히 소문자를 크게 그리는 것과도 비슷합니다. 카퍼플레이트 대문자는 원래의 획이 나눠져 있지 않은 이상, 한 번에 끝내는 것이 쓰는 맛도 있고 모양도 잘 잡힙니다. C는 1획으로 마무리할 수 있는 알파벳 중 가장 쉬운 알파벳입니다. 숫자로 획이 나누어져 있다고 해서 반드시 끊어 갈 필요는 없습니다. 최대한 한 번에 이어 쓰는 것이 좋습니다.

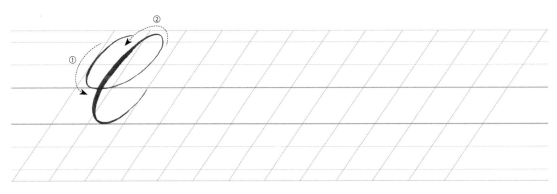

✴ D

D는 대문자 중에서도 난이도가 좀 높은 편입니다. 기본 획에 이어서 턴을 한 후 바로 시계반대방향으로 올라가야 합니다. 1번 획 이후 턴하여 2번 획으로 이어지는데 이때 턴의 길이는 1번 획과 2번 획의 너비와 비슷하게 그려줍니다. 업 스트로크가 3번 획의 시작으로 이어지기 때문에 가는 획이 유지되도록 유의해야 합니다.

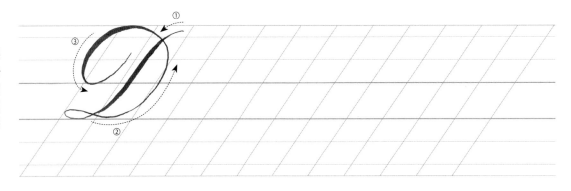

✳ E

E는 숫자 3을 거꾸로 쓴다고 생각하면 편합니다. 첫 번째 동그라미를 두 번째 동그라미보다 살짝 작게 잡아주는 것이 포인트입니다. 다른 대문자에 비해 크기가 작아질 수 있으므로 전체적인 크기에 유의하면서 그려보세요.

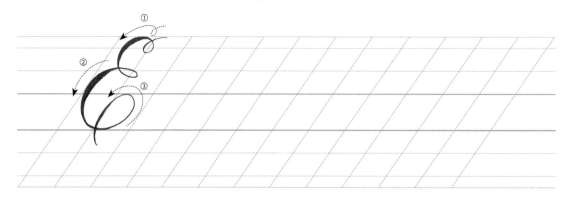

✳ F

기본 획에 이어 2번 획을 이어주고 3번 획으로 마무리합니다. 2번 획은 다음에 올 알파벳이나 단어 혹은 문장 길이에 맞춰 길게 혹은 짧게 조절해줍니다.

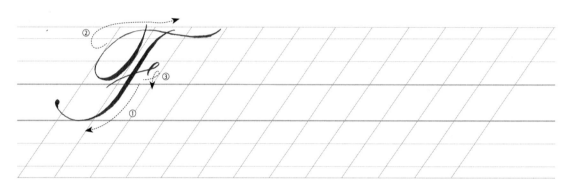

✳ G

어센더, 엑스하이트, 디센더 영역까지 걸쳐서 그려줍니다. 굳이 디센더 끝까지 갈 필요는 없습니다. 가능하다면 G 역시 한 번에 그려주는 것이 모양이 훨씬 예쁩니다.

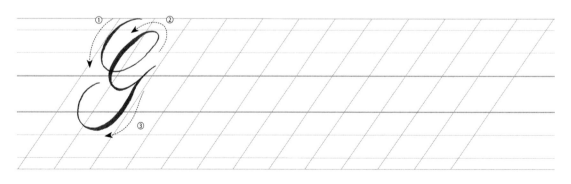

✸ H

H 역시 다양한 모양으로 표현이 가능합니다. 한 번에 그
릴 수 있습니다. 직선 구간은 서로 평행하도록 유의해줍
니다.

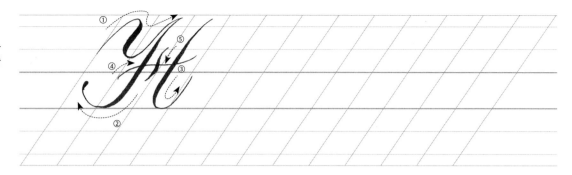

✸ I

기본 획을 바탕으로 2번 획은 가는 획으로 시작하여 둥
글게 말아줍니다. 이때 아주 작은 타원이 생기도록 시작
하는 것이 포인트입니다.

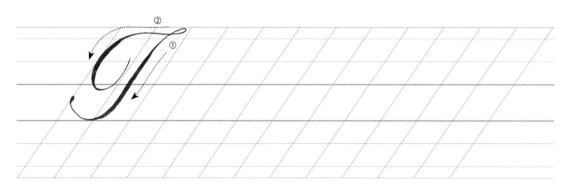

✸ J

I와 마찬가지로 모양이 다소 생소할 수 있습니다. 1번 획
은 소문자 j를 크게 쓴다는 느낌으로 큰 디센딩 루프를
만들어줍니다. 3번 획은 I의 2번 획과 동일합니다.

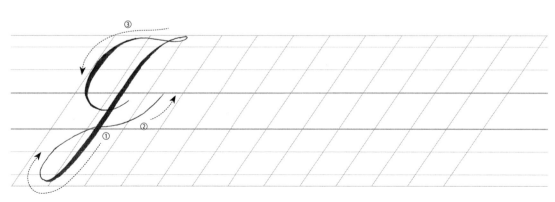

● K

1번 획은 대문자 K의 도입부이고 2번 획은 기본 획입니다. 3번 획은 2번 획에 살짝 겹쳐지도록 말아줍니다. 이때 2번 획의 전체 높이의 중간 정도에서 만나면 좋습니다.

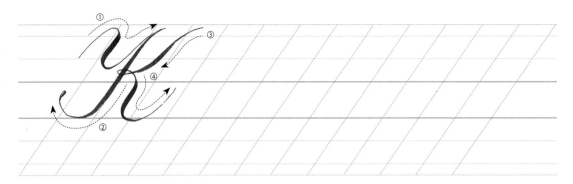

● L

어센딩 루프를 그리듯이 올라가서 자연스럽게 기본 획으로 연결합니다. 3번 획까지 한 번에 이어주는 것이 좋습니다.

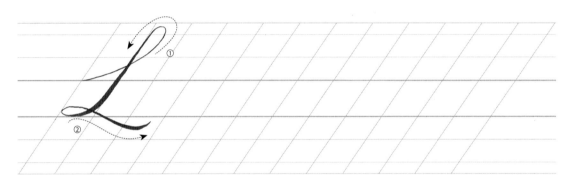

● M

M의 기본 획은 가는 선으로 내려옵니다. 3번 획은 A의 2번 획처럼 그냥 직선으로 내려오는 것이 아니라 s 모양의 곡선으로 내려오는 것이 포인트입니다. 4번 획은 업스트로크로 올라가고 다시 5번 획으로 내려옵니다.

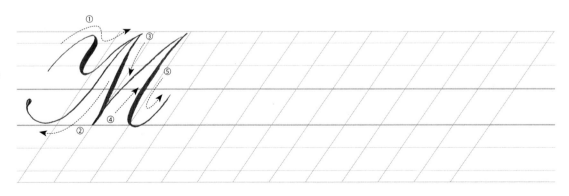

✳ N

N 역시 가는 선으로 기본 획을 만들어줍니다. 2번 획이 s 모양으로 내려오는 것까지 m과 같습니다. n에서는 3번 획이 포인트입니다. 직선으로 올라가면서 곡선으로 마무리해줍니다.

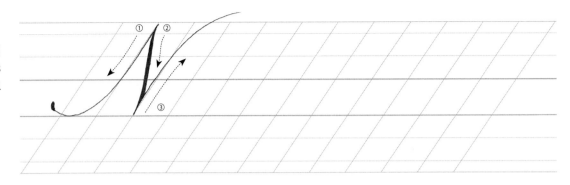

✳ O

소문자와 다른 점이 있다면 12시 위치에서 시작한다는 점입니다. 큰 타원과 작은 타원을 연결하는 느낌으로 그려보세요.

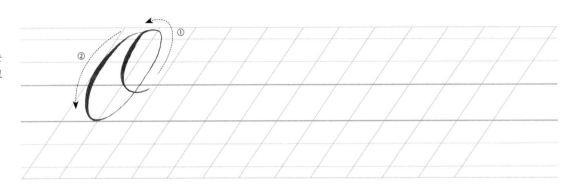

✳ P

B에서 마지막 원형을 뺀 형태입니다. 기본 획 이후 시계 방향으로 말아 올려줍니다. 이때 B와 마찬가지로 타원의 각도는 기본 획의 각도와 동일하게 맞춰주면 됩니다.

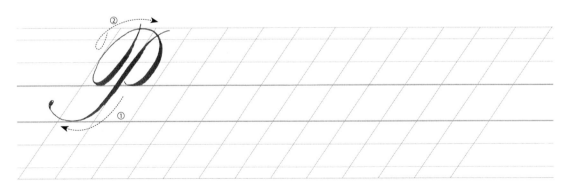

☀ Q

O 완성 후 L의 마지막 획을 가져옵니다.

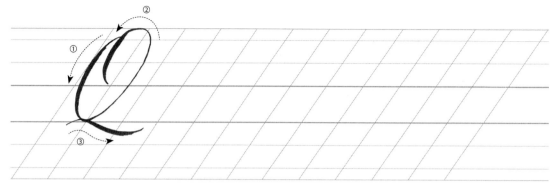

☀ R

우선 P를 완성해줍니다. 마지막 획인 레그는 K와 같습
니다. 레그의 위치는 베이스라인을 맞추는 것이 기본입
니다만 디센더 구간으로 내려와도 좋습니다.

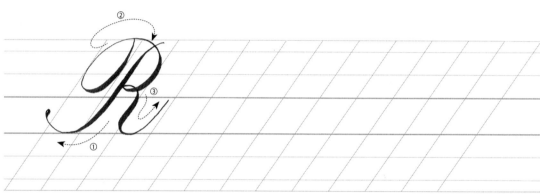

☀ S

소문자 s를 크게 쓰는 느낌으로 접근합니다. 리드 스트
로크를 어센더 구간까지 올려주고 마지막은 타원을 말
아주며 마무리합니다.

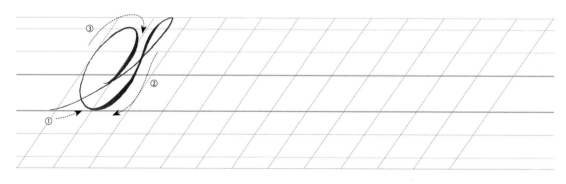

✽ T

F에서 3번 획을 뺀 형태입니다. f와 마찬가지로 2번 획은 뒤에 오는 알파벳에 따라 길이 조절을 해주면 좋습니다.

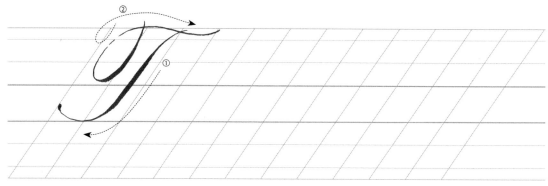

✽ U

1번 획을 시계방향으로 말아주며 시작합니다. B, P, R의 획과 같이 각도에 맞춰 타원을 만들어주어야 모양이 안정적으로 잡힙니다. 익숙해지면 한 번에 마무리할 수 있습니다.

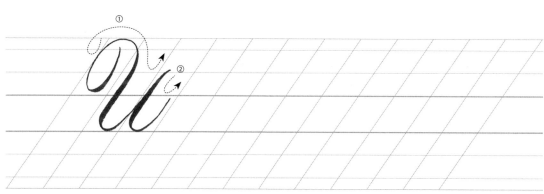

✽ V

V와 닮은 꼴은 바로 N입니다. N의 1번 획을 빼주면 V와 아주 흡사합니다.

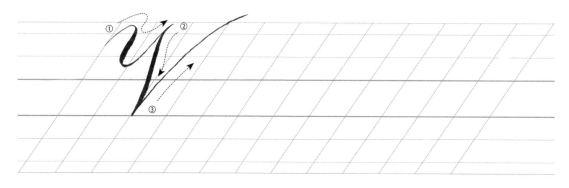

☀ W

V를 2개 붙인 모양입니다. 크기는 2배가 되지 않도록 유의합니다.

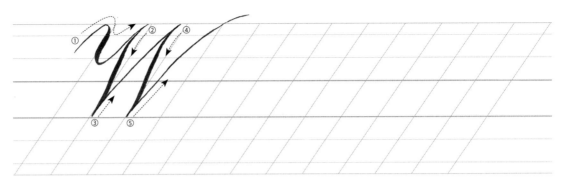

☀ X

소문자를 크게 써봅니다. 리드 스트로크 부분은 과감히 버리고 c를 역방향으로 그려주는 것으로 시작합니다.

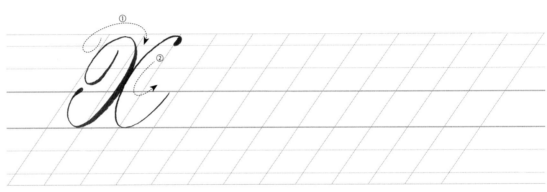

☀ Y

Y는 u에서 시작합니다. 앞부분은 U와 같습니다. G와 같이 디센더 구간에서 마무리해줍니다.

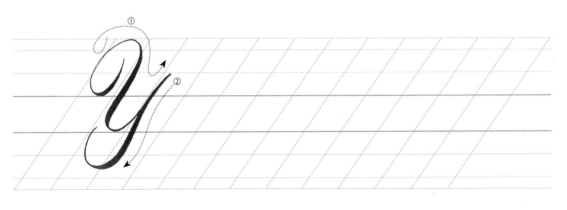

✹ Z

숫자 3을 쓰는 느낌으로 그려줍니다. z 역시 소문자를
크게 써줍니다.

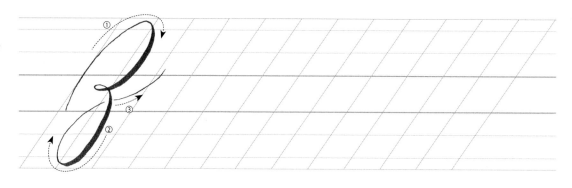

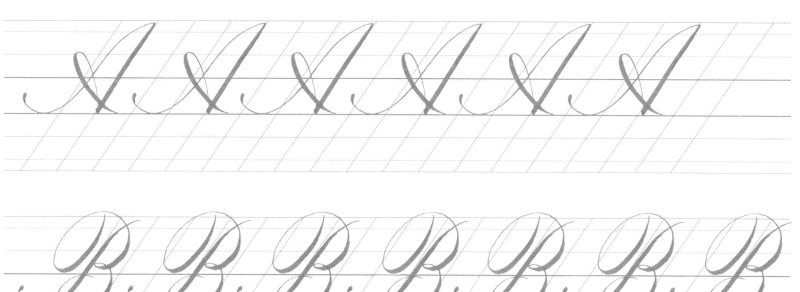

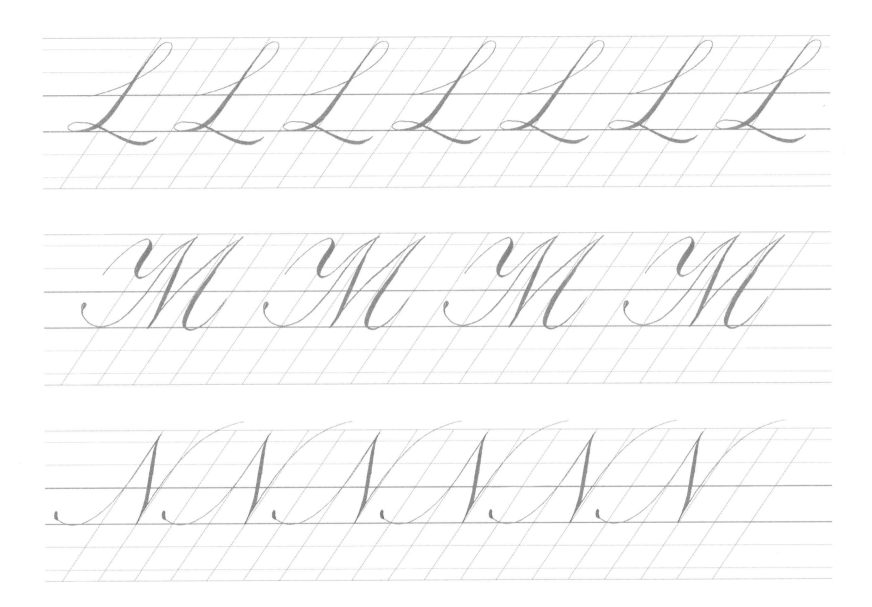

R R R R R R

S S S S S S

T T T T T T

문장과 팬그램 연습

팬그램(Pangram)의 사전적 의미는 주어진 문자를 적어도 1번씩은 반드시 사용하여 만든 문장을 말합니다.
모든 알파벳이 있는 문장이므로 알파벳 연습에 더할 나위 없이 좋습니다. 팬그램은 폰트 테스트로도 활용됩니다.

Pack my box with

five dozen liquor jugs

Pack my box with

five dozen liquor jugs

Pack my box with

five dozen liquor jugs

congratulations to you

on your wedding day

Congratulations to you

on your wedding day

Congratulations to you

on your wedding day

커지브

ABOUT 커지브

비즈니스 커지브 혹은 아메리칸 커지브라고도 불리는 이 서체는 카퍼플레이트와 같이 포인티드 닙으로 쓰는 서체인 스펜서리언에 기반을 둡니다. 미국으로 넘어온 후 필기 속도를 높이기 위해 'penmanship'의 거장들 손에서 다듬어진 서체라 할 수 있습니다.

글씨의 형태를 익히기 위해서는 천천히 쓰는 것이 중요합니다. 그건 도구가 브러시펜이건 만년필이건 똑같습니다. 다만 이 서체는 태생 자체가 빨리 쓰기 위해서 태어난 것이므로 충분한 연습 후에는 알파벳을 연결하며 필기하듯이 속도를 올려보는 것이 좋습니다.

기본 획

☀ 다운 스트로크

기본이 되는 직선입니다. 각도에 맞춰 내립니다.

☀ 리드 스트로크

커지브에서는 리드스트로크가 2가지입니다. 카퍼플레이트의 리드 스트로크와 같은 획이 하나, 각도가 반전되는 획이 하나 있습니다. 뒤에 오는 알파벳에 따라 구분해서 사용합니다. 아래쪽으로 휘어진 곡선은 일반적인 리드 스트로크와 같습니다. 위쪽으로 휘어진 곡선은 끝부분에서 아주 짧게 엑스하이트 라인과 겹치는 직선 구간을 가집니다. 이 부분은 쉽게 놓칠 수 있고 실제로 곡선으로 마무리하더라도 쓰기에 불편함은 없습니다. 다만 완벽하게 익히고 싶다면 이 차이를 반드시 기억해야 합니다. 이는 뒤에 설명할 a그룹 oval에서 중요한 역할을 합니다.

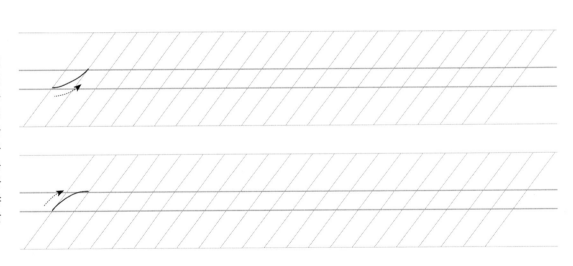

✦ 오버 턴

커지브에서는 아치형 곡선이 없습니다. 직각삼각형의
형태로 만들어주되 꼭짓점은 뾰족하지 않고 살짝 둥글
게 만들어줍니다.

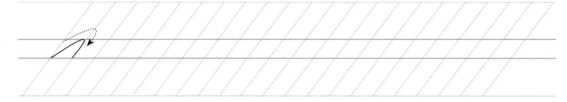

✦ 언더 턴

꺾이는 부분은 너무 뾰족하지 않게 만들어줍니다. 꼭짓
점을 둥글게 한다고 의식하며 손을 움직이면 오히려 자
연스럽지 않습니다. 다운 스트로크를 끝까지 직선으로
그린 후에 리드 스트로크를 바로 붙여주면 각 획의 각도
에 의해 자연스럽게 둥근 꼭짓점의 오버 턴 및 언더 턴
을 만들 수 있습니다.

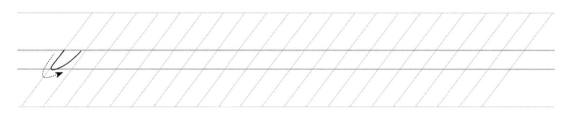

✦ 컴파운드 커브

오버 턴과 언더 턴을 합친 형태라는 것은 동일합니다.
앞뒤 간격이 동일해야 한다는 점도 동일합니다.

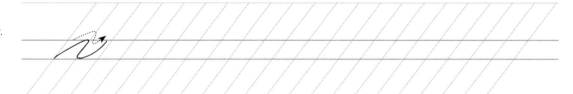

✦ 어센딩 루프

카퍼플레이트의 기본 획과 다른 점은 없습니다. 직선 구
간과 곡선 구간이 이어지는 부분에서는 뾰족해지지 않
도록 유의합니다.

❋ 디센딩 루프

디센딩 루프도 요령은 카퍼플레이트와 동일합니다. 다운 스트로크의 직선 구간이 휘지 않도록 주의하면서 업 스트로크까지 자연스럽게 이어줍니다.

❋ 오발

커지브에서 oval은 2가지입니다. a그룹의 oval과 알파벳 o의 모양이 다릅니다. a그룹의 oval은 마름모꼴의 뾰족한 부분을 자연스럽게 곡선으로 대체해준 모양입니다. 앞서 연습한 2가지 리드 스트로크가 합쳐진 것으로 보면 됩니다. 물론 획을 쓰는 방향은 다릅니다.

곡선과 곡선이 만나는 지점을 가상의 선으로 연결해보았을 때의 각도도 다릅니다. 이 가상선을 (x)라고 하였을 때 a그룹의 oval은 기준 각도에 전혀 부합하지 않습니다. a그룹의 oval은 각 획의 끝부분에 존재하는 아주 짧은 직선 구간을 기준 각도에 맞춰주면 됩니다.

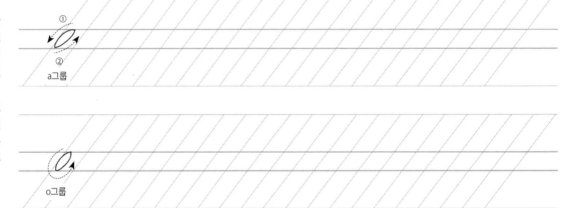

❋ o와 a 그룹의 각도

o의 oval은 마치 쌀알과도 같은 모양입니다. o의 oval은 (x)의 각도를 기준 각도에 맞춰서 그려야 합니다. a그룹의 oval과 달리 직선 구간이 없습니다. 좀 더 확실한 모양으로 연습하기 위해 커지브의 oval은 알파벳으로 연습하는 것을 추천합니다.

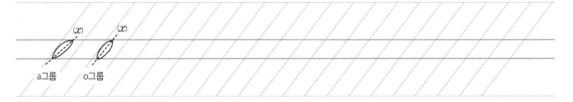

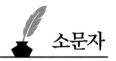

소문자

기본 획의 모양은 다르지만 기본 획을 통해 알파벳을 완성하는 것은 모든 서체가 동일합니다. 커지브는 앞서 연습한 카퍼플레이트를 생각하며 연습하면 도움이 될 것입니다. 알파벳 순으로 연습하는 것보다 비슷한 모양의 알파벳 그룹으로 묶어 연습했을 때 글자 형태를 완성하기까지의 연습시간을 많이 줄일 수 있습니다.

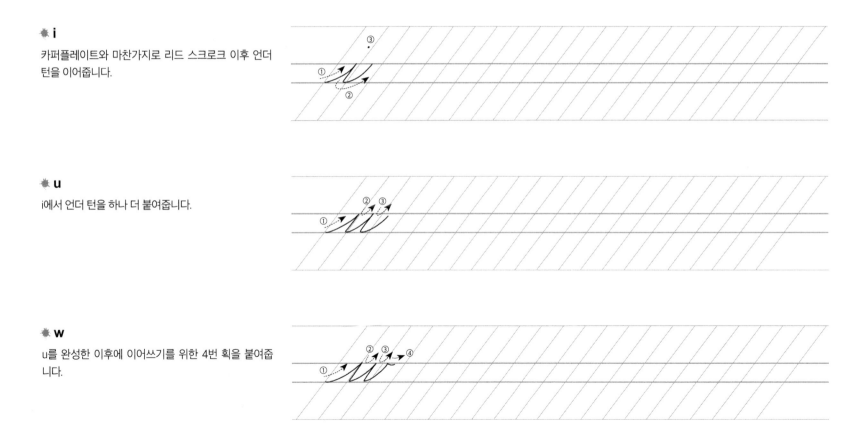

✳ i

카퍼플레이트와 마찬가지로 리드 스크로크 이후 언더 턴을 이어줍니다.

✳ u

i에서 언더 턴을 하나 더 붙여줍니다.

✳ w

u를 완성한 이후에 이어쓰기를 위한 4번 획을 붙여줍니다.

✳ v

v 역시 카퍼플레이트에서처럼 컴파운드 커브 그 자체입니다.

✳ y

v를 쓴 다음 디센딩 루프를 쓰는 조합입니다.

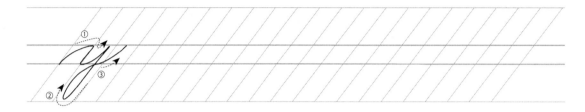

✳ j

리드 스트로크에 디센딩 루프를 붙여줍니다. 헤드도트는 어센더 높이의 가운데 정도에 위치하면 됩니다.

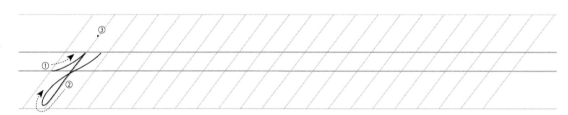

✳ t

다운 턴을 길게 써주면 됩니다. t가 단어의 마지막에 오는 경우에는 크로스 스트로크 없이 마무리할 수 있습니다. 이때 마지막 획은 위쪽으로 휘어져 있는 리드 스트로크로 마무리한다는 점을 유의하세요. 이렇듯 빠른 필기에 적합하도록 커지브의 몇몇 소문자는 단어의 어디에 오느냐에 따라 모양이 다른 경우도 있습니다.

t의 크로스바는 굉장히 자유로워서 때로는 물결모양이나 고리모양으로 단어나 문장을 꾸며주는 역할을 하기도 합니다. 그런 모습은 '소문자 단어 연습' 부분에서 확인할 수 있습니다.

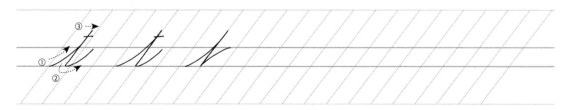

☀ l

어센딩 루프 이후 리드 스트로크를 붙여줍니다.

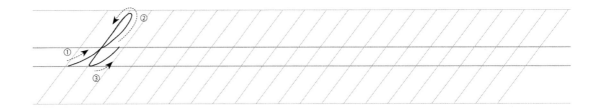

☀ b

어센딩 루프 이후 언터 턴을 붙여줍니다. 마지막은 w나
v의 마지막과 같이 짧은 리드 스트로크를 붙여줍니다.

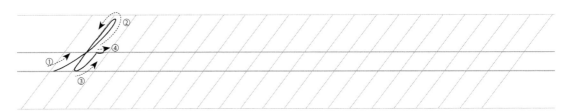

☀ k

기본적인 모양은 카퍼플레이트와 같습니다. 물론 커지
브에서는 셰이드(굵은 획) 부분이 없기 때문에 조금 낮
설게 보일 수 있겠지만 획순과 방향은 같습니다. k에서
포인트는 3번 획입니다. 베이스라인에서 시작하여 콩나
물 모양의 타원을 만들어주고 마지막 4번 획까지 한 번
에 써주는 것이 가장 좋습니다. 이때 3번 획의 타원형은
4번 획의 처음 위치를 잡아주는 역할을 합니다. k의 마
지막 획인 4번 획은 언더 턴입니다. 당연히 기준 각도에
맞춰 직선으로 내려와야 합니다. 그런데 기준 각도에 맞
춰 직선으로 내려오면 k의 전체적인 모양을 안정적으로
잡기가 어렵습니다. 정통적인 모양은 1번이지만 2번처
럼 마지막 언더 턴의 각도를 살짝 틀어주어도 좋습니다.

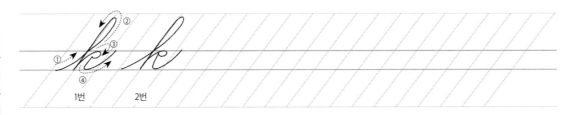

1번 2번

✳ f

기본적인 모양이 4가지나 됩니다. f 역시 기본은 어센딩 루프이지만 커브에서도 어센더, 엑스하이트, 디센더 구간을 모두 사용하는 알파벳은 f뿐입니다. 1번은 디센더에서 올라올 때 스템 부분에서 꺾어줍니다.

커브는 필기를 위한 서체인 만큼 단어도 한 번에 완성되는 경우가 많습니다. 그래서 다른 서체와 다르게 각각의 획이 겹치는 경우가 상당히 많습니다. 하지만 셰이드가 없기 때문에 획이 겹치더라도 부담되지 않습니다.

2번은 단어의 마지막에 f가 오는 경우에 쓸 수 있습니다. 3번은 획이 나누어지는 단점이 있지만 가장 쉽게 쓸 수 있습니다. 4번이 가장 정통적인 형태입니다.

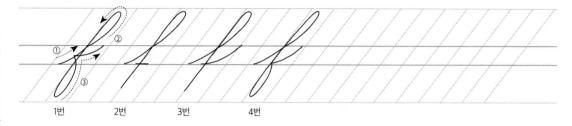

1번 2번 3번 4번

✳ r

r의 리드 스트로크는 엑스하이트 라인을 살짝 걸쳐줍니다. 내려오면서 리드 스트로크와 거리를 만들어주고 언더 턴으로 마무리합니다.

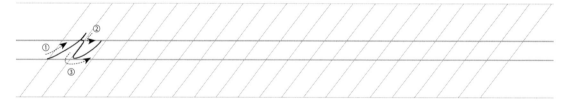

✳ s

카퍼플레이트와 같이 s의 시작점이 다른 알파벳과 달리 좀 더 오른쪽에 있다는 점을 생각하면서 시작합니다. 전체적인 각도에 유의하면서 곡선을 만들어줍니다. 마지막은 아래 곡선과 겹치면서 뒤에 올 알파벳의 리드 스트로크 직전까지 빼줍니다.

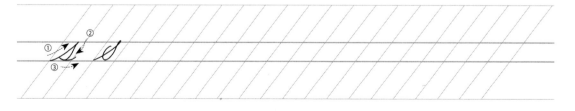

❀ p

p는 종류가 상당히 많습니다. 한 번에 마무리하려다 보니 생겨난 모양들입니다. 디센더에서 올라올 때 1번 획과 겹치느냐 겹치지 않느냐에 따라 느낌이 많이 다릅니다. 카운터 모양은 모던 캘리그라피의 p 모양과 상당히 흡사합니다.

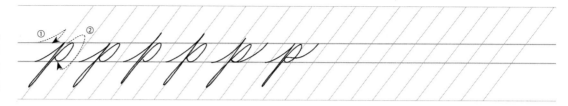

❀ n

오버 턴과 컴파운드 커브의 조합입니다. 각 알파벳의 기본 획 조합은 카퍼플레이트와 아주 비슷합니다.

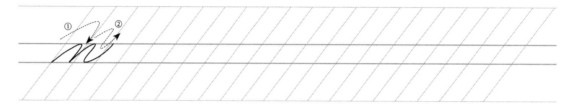

❀ m

n에서 오버 턴 하나를 추가한 형태입니다. 커지브에서도 m의 크기는 n의 2배가 되지는 않습니다.

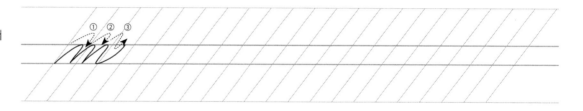

❀ x

컴파운드 커브 후에 다운 스트로크를 그려줍니다. 이때 컴파운트 커브의 각도는 마지막 다운 스트로크와 겹쳐지지 않도록 기준 각도에 비해 수직에 가깝도록 세워주어야 합니다. 커지브의 x에서도 컴파운드 커브와 다운 스트로크가 겹치는 부분은 엑스하이트 높이의 중간보다 아주 조금 높게 맞춰줍니다. 그래야 시각적으로 가운데서 만나는 느낌을 줍니다.

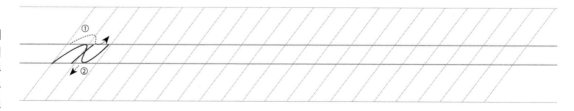

❋ z

오버 턴 이후 살짝 변형된 디센딩 루프를 결합한 형태입니다. 자세히 보면 디센딩 루프에서 루프 부분만 다른 느낌입니다. 직선 구간도 거의 없고요. 타원 느낌은 2번 형태에서 더 짙게 나옵니다. 첫 획부터 오버 턴보다 훨씬 둥급니다. 가운데를 한 번 꼬아주는 것이 포인트입니다.

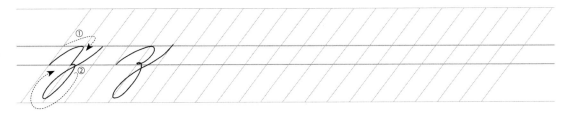

❋ h

어센딩 루프 이후 컴파운드 커브를 붙여줍니다.

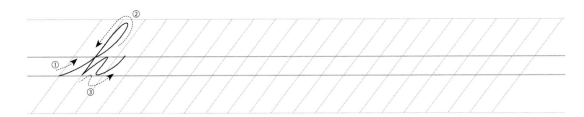

❋ o

o의 oval 모양은 a그룹과 다릅니다. 알파벳에 붙는 리드 스트로크는 위로 휘어진 모양입니다.

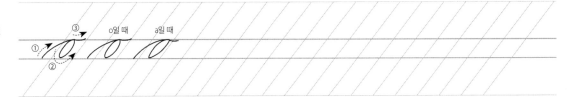

❋ c

위로 휘어진 리드 스트로크로 시작합니다. 리드 스트로크 이후 획이 겹치도록 혹은 아주 근접하게 이후 획을 가져오면서 전체적인 모양을 맞춰줍니다. o의 oval을 기본형으로 해도 되고 언더 턴을 기본 형태로 써도 무방합니다.

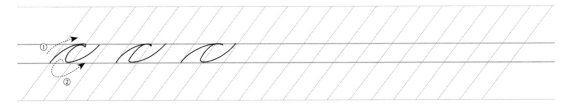

❋ e

o의 oval 형태를 기본으로 할 수 있고 언더 턴의 형태를
기본으로 가져올 수 있습니다. 리드 스트로크를 약간 낮
게 그려주고 어센딩 루프와 같이 루프로 이어서 oval이
나 다운 턴 형태로 마무리해줍니다.

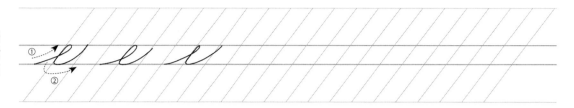

❋ a

위로 휘어진 리드 스트로크로 시작합니다. oval 모양은
당연히 a그룹 oval을 만들어주어야 합니다. 언더 턴으로
마무리합니다.

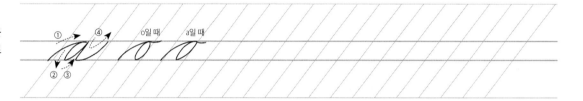

❋ d

카퍼플레이트와 다르게 루프가 있습니다. oval 이후 짧
은 l을 붙여준다 생각하면 됩니다. 루프의 길이는 카퍼플
레이트와 같이 어센딩 루프의 길이는 다른 알파벳보다
짧습니다.

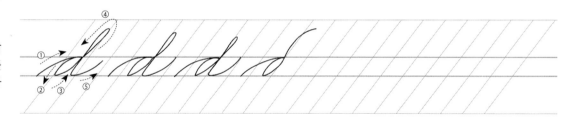

❋ g

a그룹 oval에 디센딩 루프를 붙여줍니다.

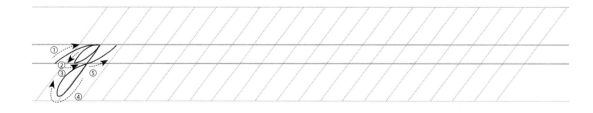

☀ q

g와 같이 시작하여 f에서 연습한 획으로 마무리해줍니다.

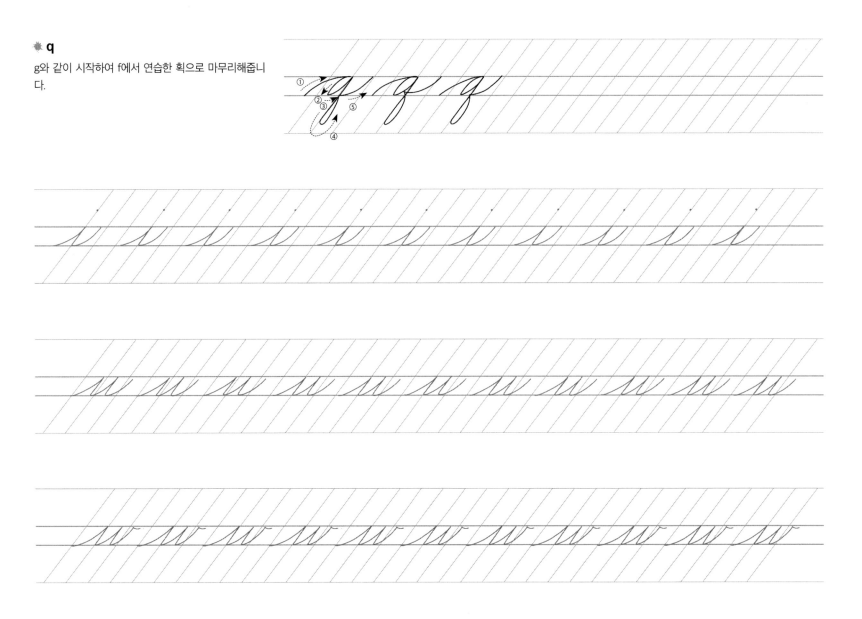

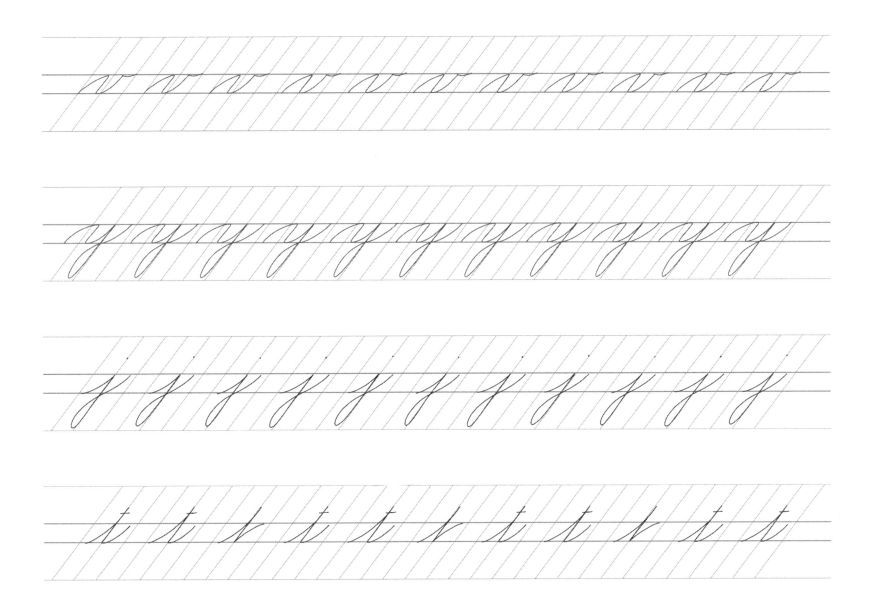

103

ll ll ll ll ll ll ll ll ll ll

bb bb bb bb bb bb bb bb bb bb

kk kk kk kk kk kk kk kk kk kk

ff ff ff ff ff ff ff ff ff ff

m m m m m m m m m m m

u u u u u u u u u u u

z z z z z z z z z z z

h h h h h h h h h h h

d d d d d d d d d d d d d

g g g g g g g g g g g

q q q q q q q q q q

minimum minimum

minimum minimum

attitude attitude attitude

attitude attitude attitude

yesterday yesterday

yesterday yesterday

yellow yellow yellow yellow

yellow yellow yellow yellow

stone stone stone stone stone

stone stone stone stone stone

ocean view ocean view ocean view

ocean view ocean view ocean view

rainy day rainy day rainy day

rainy day rainy day rainy day

hotel hotel hotel hotel

hotel hotel hotel hotel

beach beach beach beach

beach beach beach beach

Handwriting Handwriting

Handwriting Handwriting

Cursive Cursive Cursive Cursive

Cursive Cursive Cursive Cursive

Calligraphy Calligraphy

Calligraphy Calligraphy

pearl pearl pearl pearl

pearl pearl pearl pearl

seven seven seven seven

seven seven seven seven

healing healing healing

healing healing healing

watch watch watch

watch watch watch

great great great great

great great great great

cursive cursive cursive cursive

cursive cursive cursive cursive

diary diary diary diary

diary diary diary diary

type type type type type

type type type type type

time time time time time

time time time time time

game game game game

game game game game

119

jazzbar jazzbar jazzbar

jazzbar jazzbar jazzbar

follow follow follow follow

follow follow follow follow

knock knock knock knock

knock knock knock knock

listen listen listen listen

listen listen listen listen

promise promise promise

promise promise promise

beautiful beautiful beautiful

beautiful beautiful beautiful

dream dream dream dream

dream dream dream dream

sweet sweet sweet sweet

sweet sweet sweet sweet

thanks thanks thanks

thanks thanks thanks

cheer up cheer up

cheer up cheer up

대문자

기본 획의 모양은 다르지만 기본 획을 통해 알파벳을 완성하는 것은 모든 서체가 동일합니다. 커지브는 앞서 연습한 카퍼플레이트를 생각하며 연습하면 도움이 될 것입니다. 알파벳 순으로 연습하는 것보다 비슷한 모양의 알파벳 그룹으로 묶어 연습했을 때 글자 형태를 완성하기까지의 연습시간을 많이 줄일 수 있습니다.

◆ A

커지브 대문자 중에는 소문자를 크게 쓰는 형태의 알파벳이 많습니다. 필기체의 특성이 대문자에서도 많이 나타납니다. 모양도 여러 가지이고 대부분의 알파벳은 1획으로 완성할 수 있습니다. A도 그러합니다. A는 카운터의 모양이 커지다 보니 마름모꼴 외에 다른 모양의 카운터도 허용됩니다.

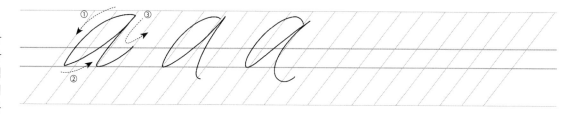

◆ B

커지브의 대문자는 모던 캘리그라피와 비슷한 부분이 많습니다. 커지브 대문자는 형태만 갖춘다면 큰 제약은 없습니다. 쓰는 사람에 따라 모양이 조금씩 바뀌는 것이 이 서체의 특징이라 할 수 있습니다.

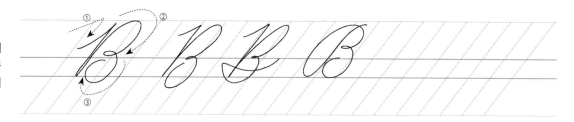

◆ C

o그룹 oval을 기본 형태로 합니다. 도입부를 한 번 꼬아주는 것이 포인트입니다.

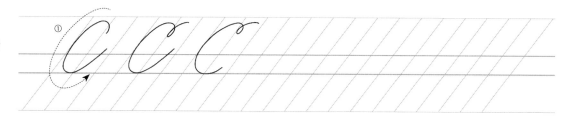

✹ D

카퍼플레이트의 형태와 모던 캘리그라피의 형태도 커지브에서는 모두 가능합니다. 카퍼플레이트 대문자의 기본 획, 모던 캘리그라피 대문자의 기본 획 2가지로 시작하는 형태가 모두 존재합니다.

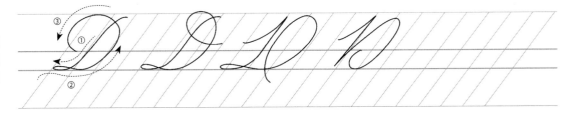

✹ E

카퍼플레이트 대문자 E보다는 좀 더 둥근 모양입니다. 숫자 3을 거꾸로 그리는 형태입니다.

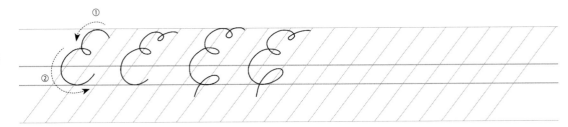

✹ F

커지브의 대문자는 모양이 워낙 다양하다 보니 기본 획이라는 개념이 좀 무색합니다. 1번 모양의 1번 획은 카퍼플레이트의 기본 획처럼 시작하지만 마지막은 반달 모양으로 꺾입니다. 이는 다음에 오는 소문자를 이어주기 위한 것이지만 실제로는 이어주지 않아도 됩니다. 단어를 썼을 때 대문자는 단독으로 쓰여도 무방하기 때문에 굳이 소문자와 이어 쓰지 않아도 됩니다. 커지브 대문자에는 2번 획과 같이 돼지꼬리처럼 꼬아서 쓰는 부분이 아주 많습니다. 커지브의 특성이라고도 할 수 있습니다.

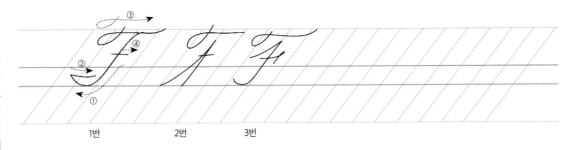

1번 2번 3번

✻ G

G는 크게 2가지 모양이 있습니다. 전체적인 모양은 같고 첫 도입부만 다릅니다. 1번은 리드 스트로크로 시작하여 바로 G의 형태를 만들어줍니다. 2번은 C나 E의 도입부와 같이 한 번 꼬아서 시작합니다. G의 oval은 마치 Y와 같이 오픈되어 있습니다. F의 1번 형태와 같이 꺾이지만 디센딩 루프와 같이 획을 끝까지 빼서 마무리해줍니다. 독특한 점은 디센더 구간으로 내려가지 않는다는 점입니다.

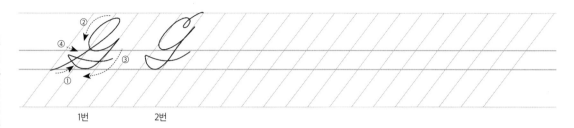

1번 2번

✻ H

H는 시작 포인트가 각각 다른 3가지의 획이 있습니다. 2번 획에서는 마치 물고기 모양과 비슷하게 타원을 만들어줍니다. 이때 디센더 구간으로 바운싱되더라도 문제가 되지 않습니다.

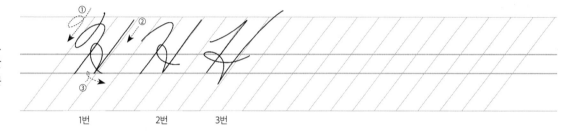

1번 2번 3번

✻ I

시작점은 디센더 구간입니다. 베이스라인 아래에서 시작하여 시계방향으로 타원을 만들어줍니다. 어센딩 루프를 거꾸로 그려준다고 생각하고 G의 마무리 획과 같이 이어줍니다.

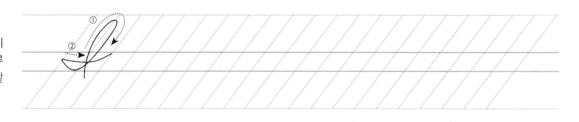

✻ J

베이스라인 혹은 그보다 살짝 아래에서 시작합니다. 마치 Z와 비슷한 모양이지만 카운터의 크기가 훨씬 작습니다.

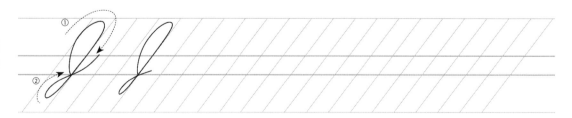

✹ K

1번 획은 H 1번 획과 비슷합니다. 처음이 직선형으로 시작되는 대문자 유형은 획이 거의 동일합니다. 2번 획과 3번 획은 한 번에 이어도 되고 나누어 그려도 됩니다. 2번 획은 직선으로 바로 연결하기보다는 살짝 S 모양을 만든다는 느낌으로 잡아줍니다.

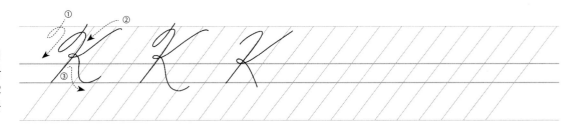

✹ L

루프 혹은 갈고리 모양으로 시작해서 디센더 구간으로 바운싱하며 마무리할 수도 있고 베이스라인에 걸쳐서 마무리할 수도 있습니다.

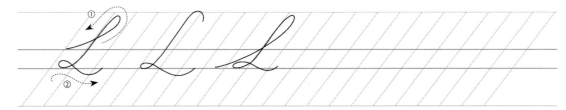

✹ M

A 등과 마찬가지로 M 역시 소문자를 크게 쓰는 형식입니다. 숄더를 뾰족하거나 둥글게, 바운싱 강도를 조절하면서 다양한 모양을 만들 수 있습니다. 획 사이 간격이나 각도 등은 적절히 유지하여 전체적인 모양에 유의합니다.

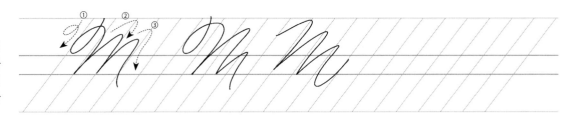

✹ N

N도 소문자를 크게 쓰는 느낌으로 모양을 잡아줍니다. M과 같이 숄더의 모양과 바운싱의 변화로 다양하게 연출할 수 있습니다.

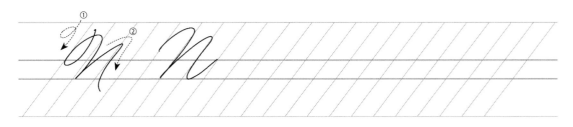

❋ O

O도 여러 가지 모양이 있습니다. 시작점이 어디냐에 따라서 소소하게 모양이 바뀝니다. 커지브는 말 그대로 펜으로 이어쓰는 필기체입니다. 어떤 모양이든 손에 익는 것으로 먼저 연습해보면 좋습니다.

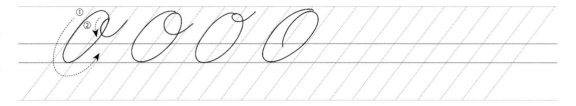

❋ Q

정통적인 대문자 Q는 숫자 2와 비슷합니다. 일반적인 Q는 O를 만든 후에 베이스라인에 걸치도록 2번 획을 그려줍니다.

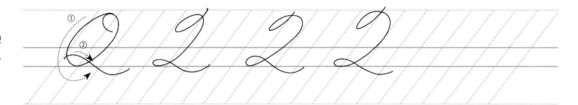

❋ P

소문자만큼이나 모양이 다양합니다. 획의 방향은 소문자와 같습니다. 어센더와 엑스하이트만 사용합니다. 커지브의 대문자에서는 항상 카운터가 일정하지 않아도 됩니다. 우선은 전체적인 모양을 익히는 것이 중요합니다.

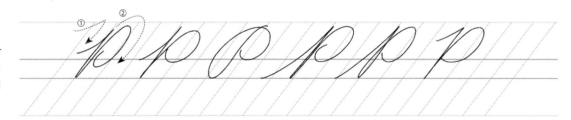

❋ R

P를 완성한 후 3번 획을 추가하여 모양을 잡아줍니다. 마지막 획은 디센더 구간으로 넘어가도 무방합니다.

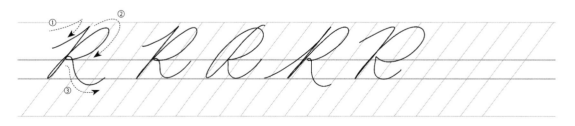

✹ S

S는 오히려 단순합니다. 소문자 s를 크게 써주면 됩니다.

✹ T

T는 F와 획의 구성이 매우 비슷합니다. F에서 크로스 획만 없는 형태입니다.

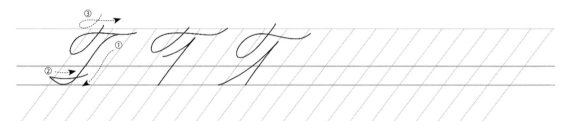

✹ U

어센더 구간에서 시작하여 한 번에 완성해줍니다. 자유로운 대문자이지만 끝까지 각도에 신경 쓰면서 마무리합니다.

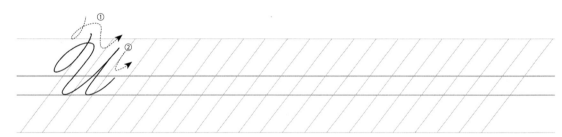

✹ V

V와 W도 U와 도입부가 아주 비슷합니다. 하지만 숄더로 올라가는 각도가 조금 다릅니다.

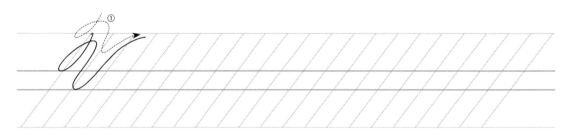

❋ W

W는 V의 연속이지만 베이스라인에 닿는 부분을 뾰족하게 만들어주면 분위기가 바뀝니다. 마지막 획을 짧게 가져가는 독특한 방법도 있습니다.

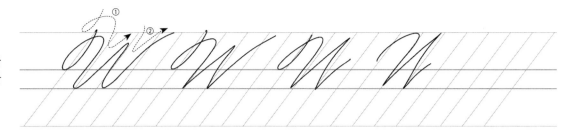

❋ X

C를 정방향과 역방향으로 붙여주는 방식은 카퍼플레이트와 같습니다. 어느 부분을 꼬아줄 것인지만 선택하면 됩니다.

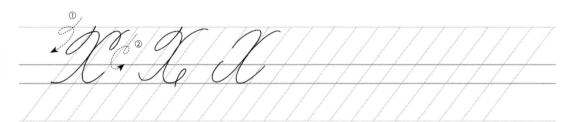

❋ Y

도입부는 U와 같습니다. 2번 획부터는 G처럼 엑스하이트에 머물러도 되지만 디센더 구간에서 마무리할 수도 있습니다.

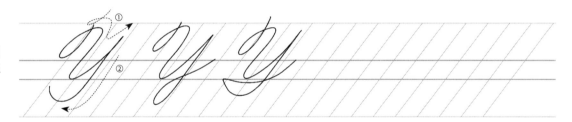

❋ Z

마치 J와 흡사하지만 J보다는 훨씬 큰 카운터를 만들어주는 것이 포인트입니다. J와 같은 디센딩 루프도 없습니다.

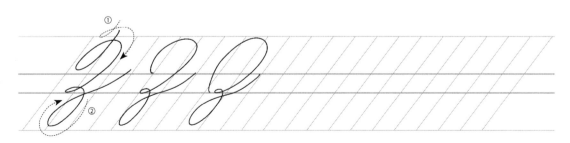

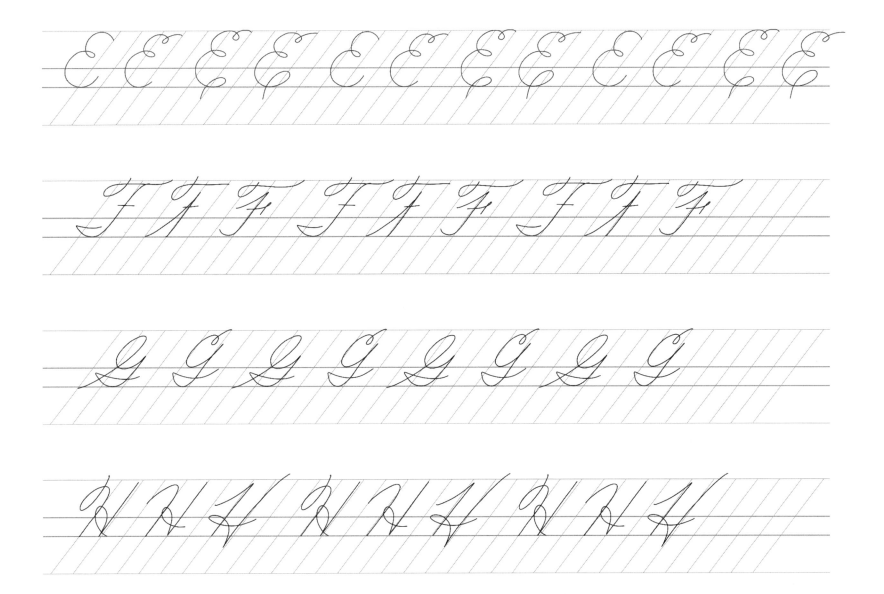

133

m m m m m m m

n n n n n n n

o o o o o o o o

Q 2 2 2 Q 2 2 2

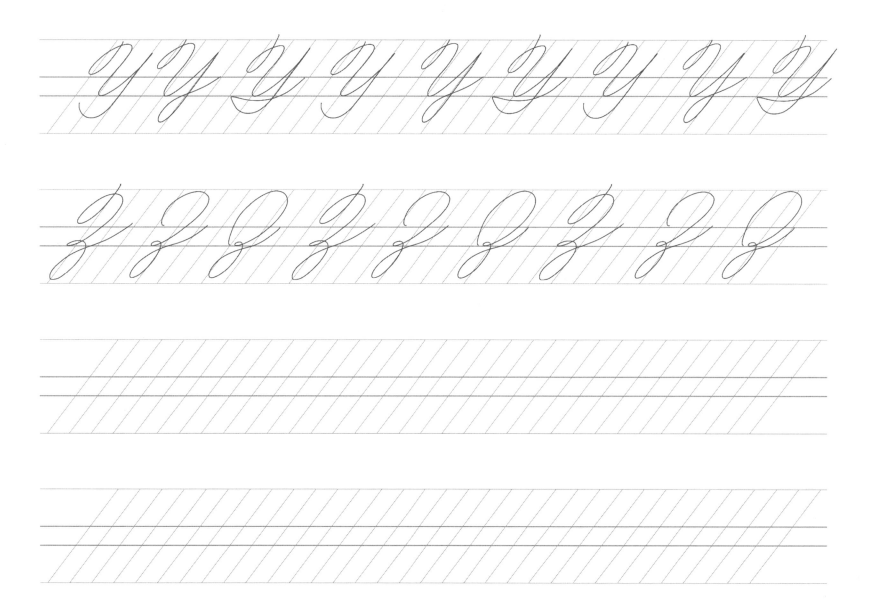

문장과 팬그램 연습

포인티드 닙으로 쓰는 서체의 이어쓰기는 카퍼플레이트와 아주 흡사합니다. 뒤에 오는 알파벳 단위가 아닌 뒤에 오는 기본 획 단위로 쪼개어 생각하고 이어줍니다. 커지브에서 리드 스트로크는 베이스라인에서 시작해도 되지만 베이스라인 아래에서 시작해도 무방합니다.

If you want to shine like a

sun first burn like sun

If you want to shine like a

sun first burn like sun

If you want to shine like a

sun first burn like sun

Sphinx of black quartz judge

my vow

Sphinx of black quartz judge

my vow

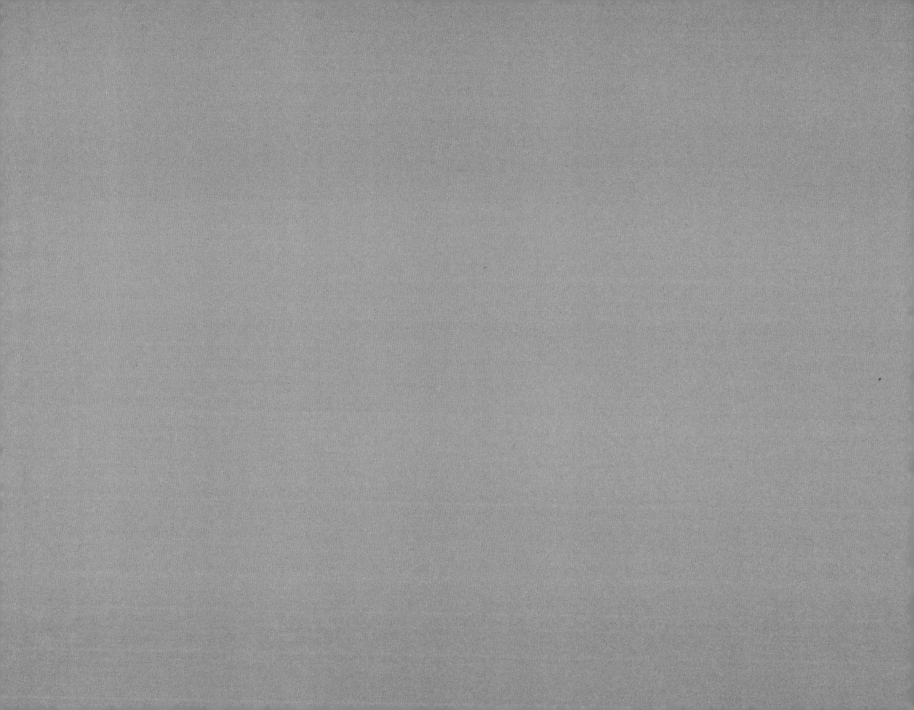

CHAPTER 3

이탤릭

ABOUT 이탤릭

이탤릭이 나오기 전의 서체들은 쓰는 데 굉장히 시간이 많이 걸렸습니다. 좀 더 자연스럽게 빨리 쓰고자 하여 글씨꼴이 기울어진 이탤릭 서체가 등장했습니다. 이탤릭은 여러 가지 도구로 표현이 가능한 서체이지만 주로 앞이 납작한 브로드 닙을 사용합니다.

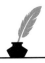

세리프와 산세리프

세리프(serif)란 스템의 양쪽 끝에 돌출된 형태를 말합니다. 세리프가 없는 것은 산세리프(sans serif)라고 합니다. 세리프가 붙으면 단순한 산세리프에 비해 좀 더 화려해지고 경우에 따라서 가독성이 올라갑니다. 대문자 I와 소문자 l을 구분하려면 세리프의 유무를 보면 됩니다. 세리프는 스템의 양쪽에 가는 선으로 붙는 것이 일반적이며 다양한 형태로 변화를 줄 수도 있습니다. 납작한 닙을 사용하기 때문에 표현이 가능한 부분이기도 합니다.

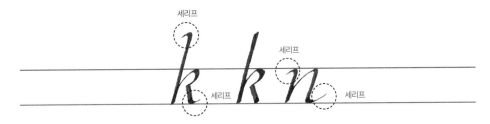

✿ 닙 각도

브로드 닙을 사용할 때에는 닙 각도가 굉장히 중요합니다. 닙 각도에 따라 획의 굵기가 달라집니다. 한 문장 안에서 기본 획의 굵기는 일정하게 유지하는 것이 일반적입니다.

브로드 닙으로 쓰게 되는 서체들은 닙의 크기에 따라 알파벳의 엑스하이트가 결정됩니다. 이탤릭의 엑스하이트는 보통 닙의 5배로 합니다. 이 책에서 연습하는 만년필 닙의 크기는 1.9mm입니다. 그러므로 엑스하이트의 높이는 9.5(1.9×5)mm가 됩니다만 가이드라인을 그어 연습할 때 좀 더 편하게 할 수 있도록 10mm로 맞추었습니다. 그리고 이탤릭의 전체 비율은 1:1:1로 시작하고 슬랜트 라인의 각도는 5~15도 수준으로 맞춰줍니다.

이번 챕터에서는 세리프가 있는 획을 연습하는 것이 포인트입니다. 스템 도입부의 세리프는 닙 너비만큼만 가는 획을 만들어줍니다. 아래쪽 세리프는 마치 카퍼플레이트에서 마지막 업 스트로크를 끝까지 올리며 마무리해주듯이 각각의 알파벳을 연습할 때에는 최대한 끝까지 빼줍니다.

t나 f에서 쓰이는 크로스바는 닙 각도를 0~15도 수준까지 눕혀서 획을 그려줍니다.

브로드 닙으로 쓰는 이탤릭도 다른 캘리그라피 서체와 다를 바 없이 기본 획 조합이 아주 중요합니다. 이탤릭에서도 몇몇 획이 반복적으로 나오고 그러한 획들을 여러 형태로 조합하면서 알파벳을 만들어줍니다. 그러므로 정확한 모양을 만들려면 획 자체를 항상 같은 모양으로 그릴 줄 알아야 합니다. 다시 말해 획들의 조합은 다양하게 이루어지지만 획 자체는 모양이 변하면 안 됩니다.

알파벳의 크기는 n과 o에서 결정됩니다. 각각의 획들은 크기가 일정해야 하고 그 크기가 일정해야만 알파벳을 완성하였을 때 모양이 잡힙니다. 예를 들어 o의 1번 획은 c와 e의 1번 획과 같은 획입니다. o, c, e의 전체적인 형태도 모두 비슷합니다.

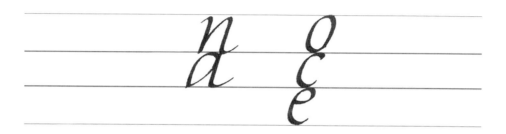

✳ 소문자 단어 연습

이탤릭에서 중점적으로 연습해야 하는 부분은 획과 획이 만나는 부분입니다. 마치 나무기둥에서 가지가 뻗어나가는 모양과 비슷하다고 하여 브랜치라고도 합니다. 딱딱한 직선보다는 곡선으로 뻗어주며 자연스럽게 다음 획과 연결해줍니다.

카퍼플레이트에서와 마찬가지로 베이스라인에서 시작하는 것을 원칙으로 합니다. 이탤릭에서도 소문자 r는 스템에서 2번 획이 시작됩니다.

브랜치는 각각 만나는 높이가 동일해야 합니다. 처음에는 이 부분이 상당히 어려울 수 있습니다. 앞서 연습한 서체에서는 언급하지 않았던 부분이기도 하고요. 브랜치 높이를 맞추는 과정은 영문 캘리그라피에서도 높은 레벨에 속합니다. 그러므로 처음에는 의식하지 않고 글자 모양을 만드는 것에 집중하는 것이 좋습니다. 글자 모양이 완벽히 잡히고 레벨업하는 단계에서 브랜치를 맞추는 연습을 해보세요.

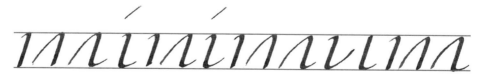

소문자

카퍼플레이트, 커지브와 마찬가지로 알파벳 순이 아닌 비슷한 형태의 알파벳 그룹으로 연습합니다. 이탤릭에서 가장 중요한 것은 획순입니다. 기본 획들이 모여서 하나의 알파벳을 이루는 구조는 같습니다. 짧은 획이라도 빠뜨리지 않고 순서대로 써주어야 모양이 잡힙니다. 이건 숙련이 되어도 반드시 지켜야 합니다. 손에 익숙해졌다고 해서 획과 획 사이를 쉬지 않고 바로 이어서 쓰면 모양이 완전히 망가져버립니다. 획 하나하나를 모두 살려야 합니다.

✦ i

i와 l을 연습하면서 각도에 맞는 직선을 연습해보세요. 직선은 생각보다 어렵습니다. 항상 연습의 시작은 각도에 맞게 내려오는 직선으로 하는 것이 좋습니다. 헤드도트는 어센더 구간의 가운데 높이에서 찍어줍니다. 직선의 연장선과 만날 수 있도록 각도에 유의하면서 위치를 잡아줍니다. 헤드도트의 형태는 점이 되어도 좋고 사선이 되어도 좋습니다.

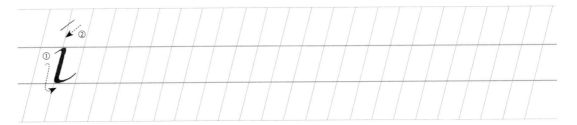

✦ l

i 연습이 끝났다면 좀 더 긴 직선으로 l을 완성해보세요.

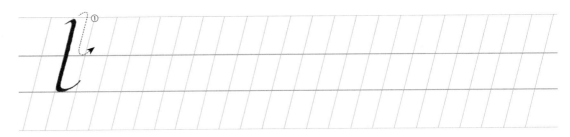

✦ t

어센더 가운데 높이에서 시작합니다. 이탤릭에서 t의 크로스바 역시 다른 서체와 마찬가지로 왼쪽:오른쪽 비율을 1:2로 유지해줍니다.

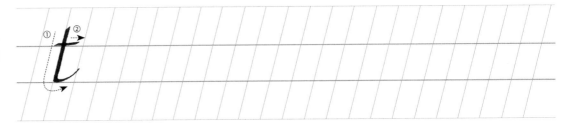

✱ k

2번 획은 언뜻 1번 획 중간에서 시작하는 것처럼 보이지만 카퍼플레이트에서 설명한 것과 같이 시작점은 베이스라인입니다.

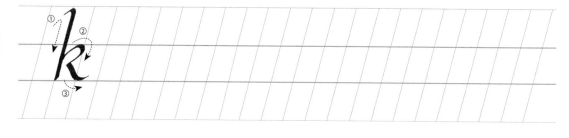

✱ m

스템 이후 오버 턴을 2회 붙여줍니다 이탤릭에서 오버 턴에 해당하는 획은 커지브와 비슷합니다. 아치형이 아닌 직각삼각형 모양으로 붙여줍니다. 물론 꼭짓점은 뾰족한 형태가 아닌 살짝 둥근 형태입니다. n 너비의 2배가 되지 않도록 오버 턴과 오버 턴 사이를 조금 좁혀줍니다.

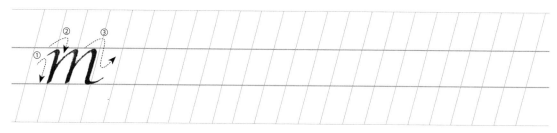

✱ n

모든 서체에서 소문자 크기의 기본이 되는 알파벳은 n입니다. 이탤릭에서도 알파벳의 크기 그리고 자간을 결정하는 것은 바로 n입니다 처음에는 i그룹에서 직선 연습을 마쳤다면 n을 연습하면서 전체 알파벳의 크기를 손으로 익히는 것이 중요합니다. 동일한 크기와 동일한 자간이어야 합니다. 다 쓴 뒤 뒤집으면 u 모양이 나와야 합니다.

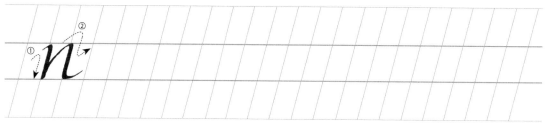

✱ h

h는 첫 획만 길 뿐 n과 같습니다. 다 쓴 뒤 뒤집으면 y 모양이 나와야 합니다.

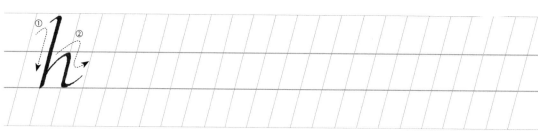

✳ u

언더 턴을 2번 연속 그려줍니다. 다 쓴 뒤 뒤집으면 n 모양이 나와야 합니다.

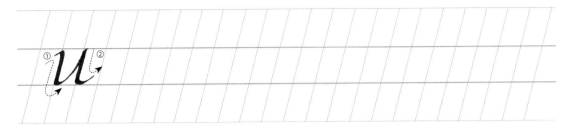

✳ y

y는 u의 시작과 같이 언더 턴을 그려주고 다운 스트로크를 이어줍니다. 이때 2번 획인 다운 스트로트는 디센더 마지막 라인이 닿기 직전에 멈추고 헤어라인을 만들면서 마무리합니다. 그리고 왼쪽에서 오른쪽 방향으로 3번 획인 테일을 붙여줍니다. 2번 획과 3번 획이 만나는 지점은 헤어라인이 형성되어야 합니다. 다 쓴 뒤 뒤집으면 h 모양이 나와야 합니다.

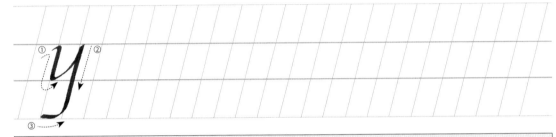

> **Point** 테일 붙이는 방법
> 다운 스트로크를 마무리할 때 닙의 오른쪽을 살짝 들면서 헤어라인을 만들어줍니다. 테일 역시 왼쪽에서 오른쪽으로 진행하면서 닙의 왼쪽을 살짝 들어 헤어라인을 만들어줍니다. 닙이 납작하기 때문에 조금만 연습하면 진행방향으로 헤어라인을 쉽게 만들 수 있습니다.
>
>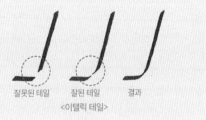
>
> 잘못된 테일 잘된 테일 결과
> <이탤릭 테일>

✳ j

i와 같이 시작하되 y 2번 획과 3번 획의 모양으로 마무리합니다.

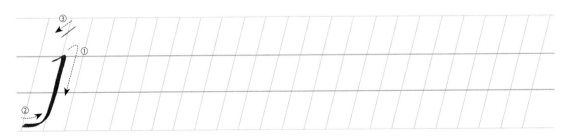

f

f의 1번 획은 y의 2번 획이 길어진 형태이지만 시작점의 모양은 다릅니다. 마지막에 붙여줄 3번 획을 위해 짧게 헤어라인을 만든 후 내려옵니다. y나 j와 같이 2번 획을 붙여주고 2번 획을 붙인 요령으로 3번 획을 만들어줍니다. 3번 획의 길이는 2번 획과 동일하거나 더 짧게 해줍니다. 그리고 0~15도의 닙 각도로 눕혀 1번 획보다 얇은 두께로 4번 획인 크로스바를 완성해줍니다.

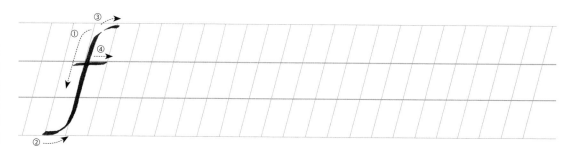

❋ v

1번 획은 2번 획과 이룰 각도를 생각하면서 사선으로 그려줍니다. 글자의 폭을 고려해서 2번 획의 시작점을 잡고 첫 시작은 살짝 곡선을 그리는 느낌으로 세리프를 만들어주고 직선으로 내려오며 1번 획과 이어줍니다. 닙 각도를 유지한다면 획의 굵기는 자연스럽게 만들어집니다.

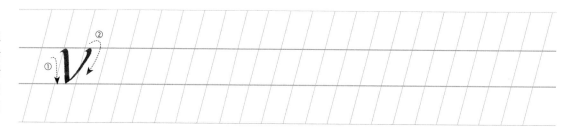

Point v와 w 그리고 x는 각도를 맞추기 까다로운 알파벳입니다. 알파벳을 이루는 획 자체로는 각도를 맞추지 않고 획이 이루는 공간으로 각도를 맞춰야 합니다. 두 획이 이루는 공간을 반으로 나누었을 때 그 가상선이 각도와 맞아야 합니다. 처음에는 정확하지 않아도 됩니다. 단어에 v, w, x가 있을 때 각도를 완전히 빗나가지 않는 이상 조화를 망치지 않을 것입니다.

❋ w

m이 n의 연장인 것과 같이 w는 v의 연장입니다. 글자의 폭이 v의 2배까지 커지지 않도록 주의합니다. 1번 획과 3번 획이 평행하게, 2번 획과 4번 획이 평행하게 하면 모양이 잘 잡힙니다.

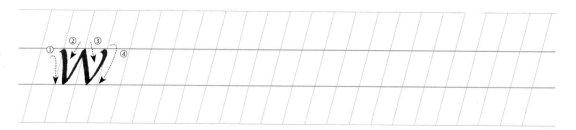

x

v는 1번 획과 2번 획이 베이스라인에서 만나지만 x의 1번 획과 2번 획은 엑스하이트 라인 안에서 만나므로 v의 1번 획과 x의 1번 획은 각도가 다릅니다. x의 1번 획은 v의 1번 획보다 더 각도가 누워 있다고 생각하면 됩니다. x의 1번 획과 2번 획은 엑스하이트 라인 중간보다 살짝 위에서 만나는 느낌으로 그려야 글자의 균형이 잡힙니다.

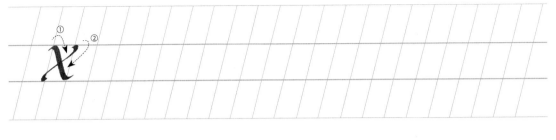

o

o는 2획으로 이루어집니다. ㄴ과 ㄱ이 만나 ㅁ이 되는 것과 비슷합니다.

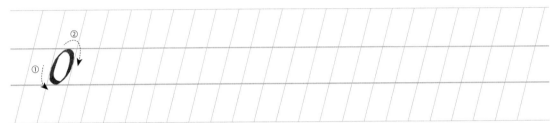

c

c와 e 모두 o의 1번 획으로 시작합니다. c의 2번 획은 o의 2번 획을 짧게 가져가는 것입니다. f의 3번 획과도 비슷하지만 f만큼 헤어라인을 살리지 않아도 됩니다.

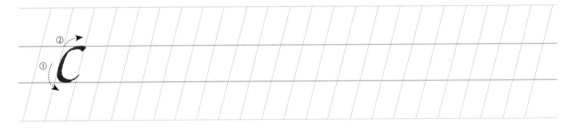

e

c에서 설명한 것과 같이 e의 1번 획은 o의 1번 획입니다. e의 2번 획은 시계방향으로 돌아 1번 획과 만납니다. 이때 헤어라인의 형태로 만나면 안 됩니다. 닙 각도를 유지한다면 자연스럽게 살짝 두꺼운 획으로 만나게 됩니다. 닙 각도를 유지해주는 것이 중요합니다.

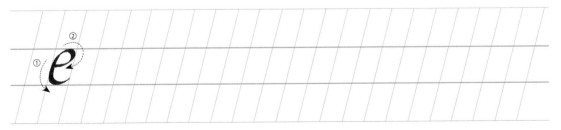

⚜ a

이탤릭에서는 3개의 획이 카운터를 형성합니다. 엑스하이트 라인에 닿지 않도록 1번 획 시작점을 11시 부근에서 잡습니다. 2번 획은 카퍼플레이트나 커지브의 리드 스트로크처럼 베이스라인에서 곡선으로 엑스하이트 라인까지 올려줍니다. 3번 획은 1번 획과 겹치게 시작하여 2번 획과 만나 삼각형 형태의 카운터를 완성해줍니다. 1번 획은 곡선으로 시작하지만 베이스라인으로 만나기 직전에 직선으로 마무리됩니다. 이 짧은 직선은 기준 각도에 맞도록 그려줍니다. 2번 획에서 직선 구간은 없습니다. 4번 직선으로 마무리합니다.

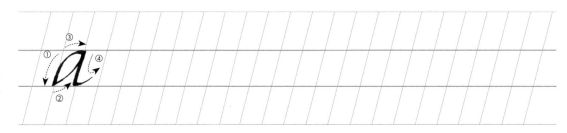

> **Point** a그룹에서는 카운터를 일정하게 만들어주는 것이 아주 중요합니다. 일정한 카운터 모양은 단어와 문장의 통일성에 상당한 영향을 미칩니다. 이탤릭의 카운터는 커지브의 a oval과 모양이 아주 비슷합니다. a그룹에서는 카운터만 마스터하면 그 다음은 아주 쉽습니다.

⚜ d

a와 같은 카운터 모양을 만들어주고 l 형태의 다운 스트로크로 마무리합니다.

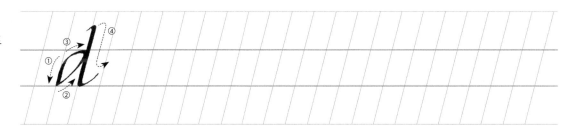

⚜ g

역시 a 모양의 카운터 후 y의 2번 획, 3번 획을 붙여줍니다.

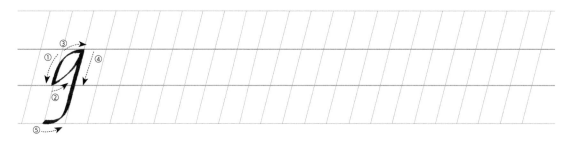

✹ q

q는 카운터 후 g와 같은 다운 스트로크이지만 디센더 끝까지 가지 않습니다.

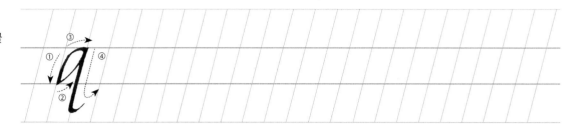

✹ b

스템 이후 2번 획은 베이스라인에서 시작하며, 오버 턴 형식에서 끝나지 않고 좀 더 스템 쪽으로 꺾어 들어옵니다. 그리고 3번 획으로 마무리합니다. 이는 마치 y, j, g 등에서 테일을 붙이는 것과 비슷합니다.

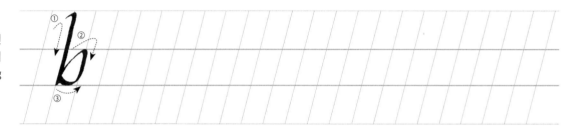

✹ p

p는 b에서 스템 위치만 다릅니다. b는 뒤집으면 q가 됩니다. p는 뒤집으면 d가 됩니다.

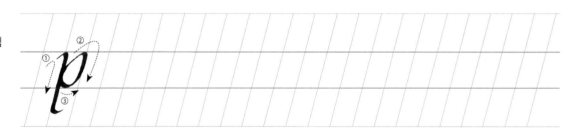

> **Point** 뒤집어 보았을 때 그에 대응하는 알파벳 모양이 나와야 제대로 된 것입니다. 영문 캘리그라피에서는 연습량이 상당히 중요한 부분을 차지하지만 잘못된 방법으로 연습한다면 아무리 연습시간이 많다 하더라도 의미가 없습니다.

✳ r

r의 2번 획은 다른 획들과 달리 베이스라인에서 시작하지 않고 1번 획인 스템에서 바로 나옵니다. 스템 가운데보다 살짝 위에서 오버 턴을 하듯이 자연스럽게 나오면 됩니다.

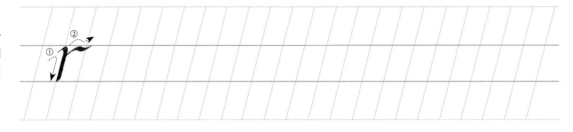

✳ s

s는 알파벳 자체를 꾸준히 연습해야 합니다. 기준 각도에 맞춰 쓸 수 있는 획이 없으므로 알파벳 전체의 기울기를 각도에 맞춰야 합니다.

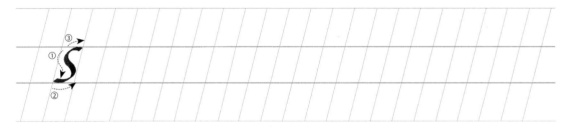

✳ z

z 역시 기준 각도에 맞춰 쓸 획이 없습니다. z는 1번 획의 시작점과 3번 획의 시작점을 이어주는 가상선이 기준 각도가 됩니다.

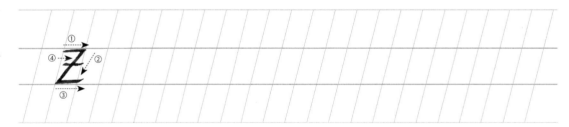

i i i i i i i i i i

l l l l l l l l l l

t t t t t t t t t t

k k k k k k k k k k

m m m m m m m m m m m

n n n n n n n n n n n

h h h h h h h h h h h

u u u u u u u u u u u

y y y y y y y y y y y y

j j j j j j j j j j j j

f f f f f f f f f f f

v v v v v v v v v v v v

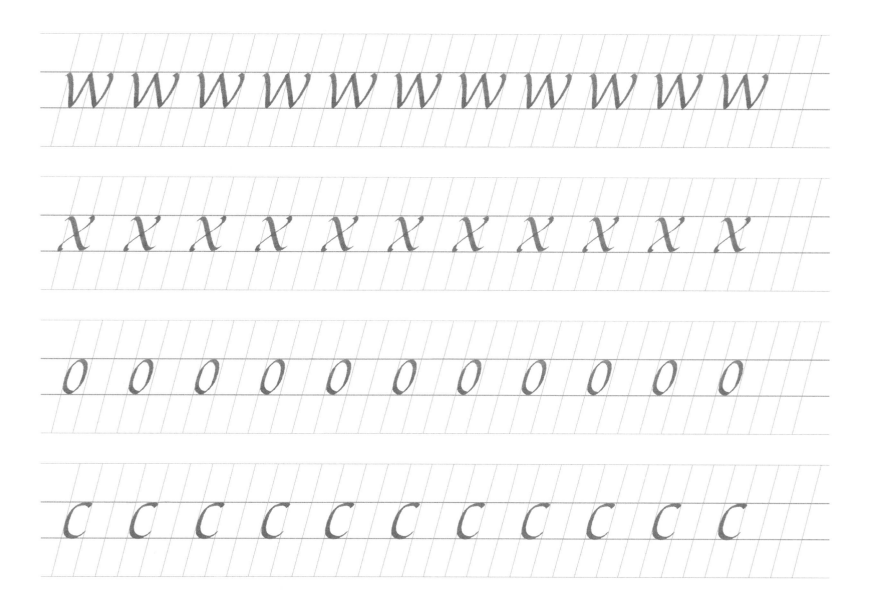

W W W W W W W W W W

X X X X X X X X X X X

O O O O O O O O O O O

C C C C C C C C C C C

e e e e e e e e e e e e e

a a a a a a a a a a a a a

d d d d d d d d d d d d

g g g g g g g g g g g g g

158

q q q q q q q q q q q q

b b b b b b b b b b b b

p p p p p p p p p p p p

r r r r r r r r r r r r

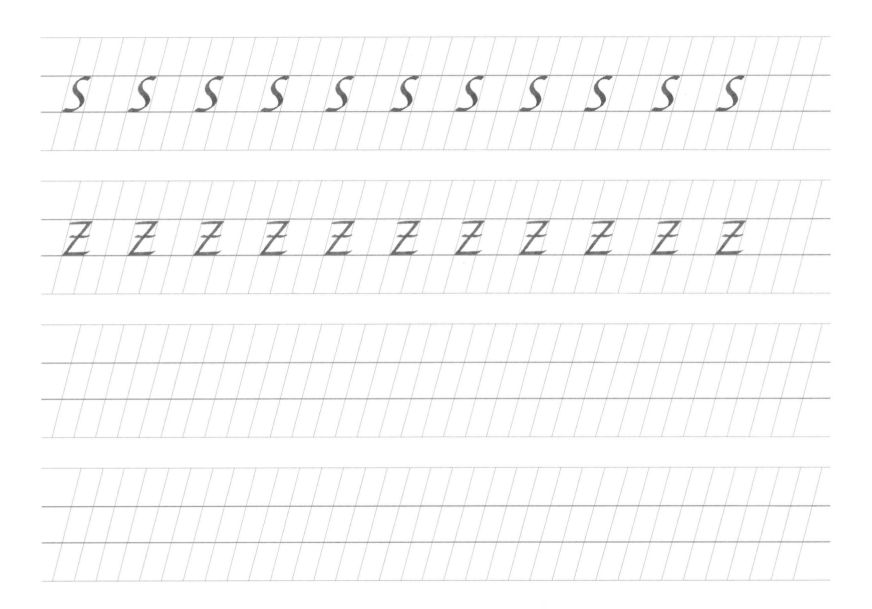

 소문자 단어 연습

english english english

english english english

paris paris paris paris

paris paris paris paris

snow ball snow ball

snow ball snow ball

brush pen brush pen

brush pen brush pen

new york new york

new york new york

time square time square

time square time square

years years years years

years years years years

broadway broadway

broadway broadway

smile smile smile smile

smile smile smile smile

sandwich sandwich

sandwich sandwich

bread bread bread bread

bread bread bread bread

bruch bruch bruch bruch

bruch bruch bruch bruch

166

attitude attitude attitude

attitude attitude attitude

minimum minimum

minimum minimum

alphabet alphabet

alphabet alphabet

pencil pencil pencil pencil

pencil pencil pencil pencil

168

appreciate appreciate

appreciate appreciate

sneakers sneakers sneakers

sneakers sneakers sneakers

tree tree tree tree tree

tree tree tree tree tree

mug mug mug mug mug

mug mug mug mug mug

cafe cafe cafe cafe cafe

cafe cafe cafe cafe cafe

sugar sugar sugar sugar

sugar sugar sugar sugar

hope hope hope hope hope

hope hope hope hope hope

merry christmas

merry christmas

172

merry christmas

merry christmas

happy new year

happy new year

happy new year

happy new year

Calligraphy Calligraphy

Calligraphy Calligraphy

candy candy candy candy

candy candy candy candy

cake cake cake cake cake

cake cake cake cake cake

with with with with

with with with with

water water water water

water water water water

complete complete complete

complete complete complete

comfortable comfortable

comfortable comfortable

대문자

이탤릭 대문자의 높이는 어센더 끝까지 가지 않습니다. 어센더 2/3 지점을 최고 높이로 생각하여 연습해보세요.
이탤릭에서는 어센더 2/3 지점을 캐피탈 라인이라고 합니다.

✴ A

1번 획을 기준 각도에 맞춰줍니다. 1번 획의 각도가 정해
져 있으므로 2번 획은 알파벳의 너비만큼만 벌려주면
됩니다. 크로스는 알파벳 높이의 중간 혹은 중간보다 살
짝 낮게 잡아줍니다.

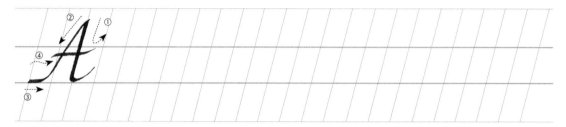

✴ B

이탤릭 대문자의 기본 획도 카퍼플레이트 대문자의 기
본 획과 비슷합니다. 1번 획 끝은 베이스라인에 닿지 않
습니다. 1번 획 이후 숫자 3의 형태로 2번 획과 3번 획을
그려줍니다. 이탤릭 대문자 B 역시 아래쪽 원형이 위쪽
원형보다 커야 안정감이 있습니다. 4번 획을 물결 모양
으로 진행하여 테일 붙이듯 3번 획과 이어줍니다.

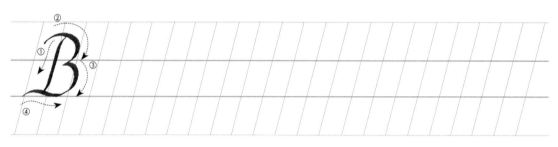

✴ C

이탤릭 대문자 C는 소문자와 쓰는 방법이 같습니다. 크
기만 크게 쓰면 됩니다.

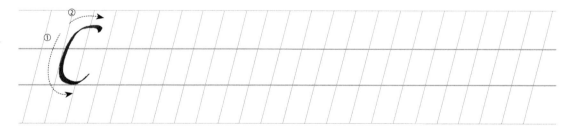

✴ D

쓰는 방식은 B와 유사합니다. 기본 획 이후 2번 획을 글자 폭에 유의하면서 시계방향으로 돌려줍니다. 3번 획은 B의 4번 획과 마찬가지로 마무리해줍니다.

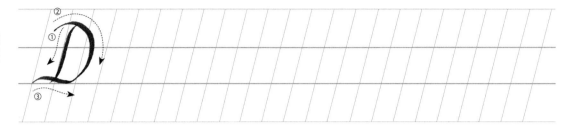

✴ E

직선으로만 이루어진 대문자는 난이도가 높지는 않습니다. 스템 이후 크로스로만 조절해주면 됩니다. E는 위아래는 동일하게, 가운데 크로스는 위아래 크로스보다 조금 짧게 잡아줍니다. 가운데 크로스 위치는 높이의 가운데 혹은 조금 높게 잡아주어야 모양이 잘 잡힙니다.

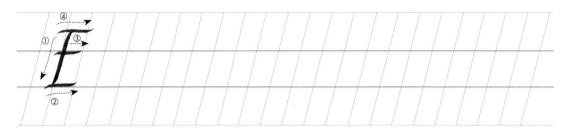

✴ F

F는 E와 획 진행이 같습니다. 2번 획과 3번 획의 길이만 조금 짧습니다. 3번 획은 스템 높이의 중간에 오도록 합니다.

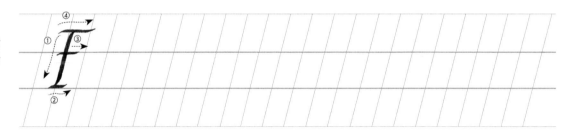

✴ G

C 모양을 기본으로 합니다. 2번 획은 크로스 획이지만 닙 각도를 0도로 하진 않습니다. 15도 이상으로 잡아줍니다.

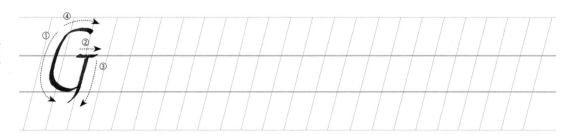

H

H는 평행하는 두 스템 사이를 하나의 획으로 이어주는
알파벳입니다. 2개의 스템을 평행하도록 그려 먼저 큰
틀을 잡아줍니다. 3번 획은 스템의 가운데를 가로지르
도록 해줍니다.

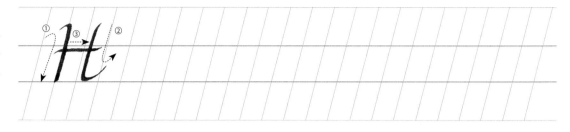

I

I는 스템 그 자체입니다. 2번 획과 3번 획은 F의 2번 획
과 같습니다.

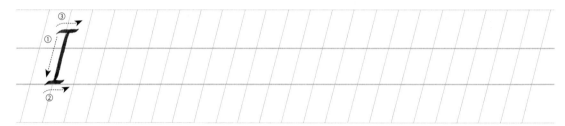

J

소문자 j와 같이 1번 획과 2번 획을 만들어주고 3번 획으
로 닫아줍니다. 이때 1번 획의 길이는 보통 베이스라인
에 맞추지만 디센더 구간으로 조금 내려가도 무방합니
다.

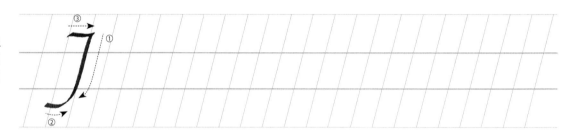

K

1번 스템 이후 닙 각도를 유의하면서 2번 획을 1번 획 가
운데에 살짝 붙여줍니다. 3번 획은 1번 획이 아닌 2번 획
에서부터 시작합니다. 상황에 따라 디센더 구간까지 빼
주기도 합니다.

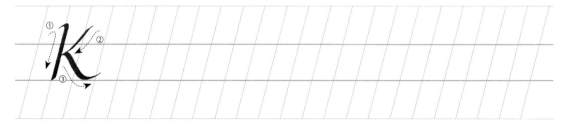

L

기본 획 이후 물결 모양으로 2번 획을 붙여줍니다. B나 D의 마지막 획과 같은 요령으로 그려주되 디센더 구간을 살짝 걸쳐줍니다.

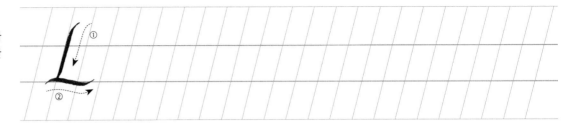

M

M에서 각도의 기준이 되는 획은 5번 획입니다. 1번 획은 2번 획과 연결하기 위해 각도를 좀 더 벌려줍니다. 3번 획은 직선이 아닌 s자 형태로 내려오고 닙 각도를 좀 더 세워 헤어라인으로 4번 획인 업 스트로크를 진행합니다. 5번 획은 A의 1번 획과 같습니다.

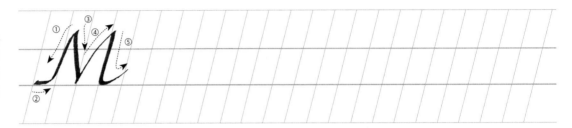

N

1번 획과 3번 획은 M과 같습니다. 4번 획도 M과 같지만 닙을 살짝 돌리면서 그림과 같이 마무리해줍니다. 닙 각도 컨트롤이 중요합니다.

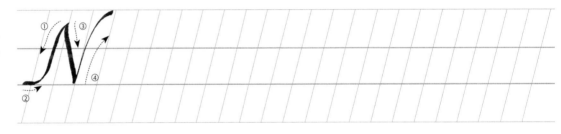

O

소문자와 마찬가지로 2획으로 타원을 완성해줍니다.

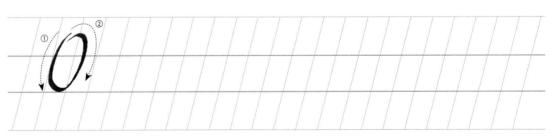

✹ P

1번 획과 2번 획은 F와 같습니다. 3번 획은 B와 같은 형태이나 스템 높이의 가운데보다 살짝 낮게 돌려줍니다.

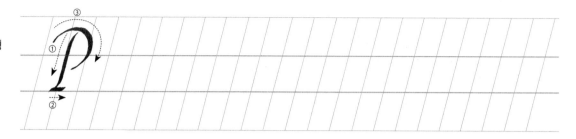

✹ Q

O를 완성한 후 K의 3번 획을 생각하면서 디센더 구간까지 내려주며 마무리합니다.

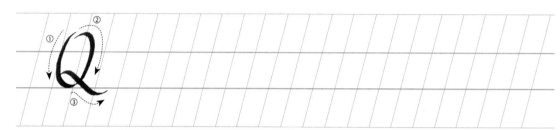

✹ R

1, 2, 3번 획은 P와 같습니다. 4번 획은 K의 마무리와 같습니다.

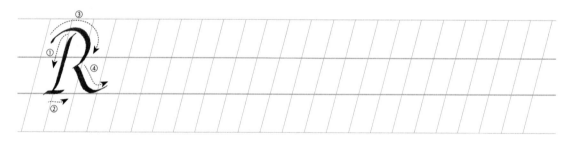

✹ S

소문자를 크게 쓰기만 하면 되는 대문자들이 있습니다. S도 C, O와 마찬가지입니다.

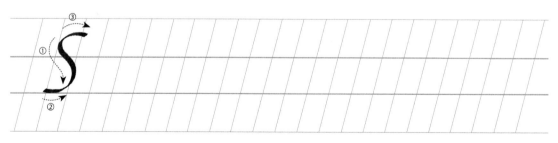

✳ T

1번 획과 2번 획은 F와 같이 그려줍니다. T는 3번 크로스가 핵심입니다. 글자 폭을 고려하여 크로스를 완성해줍니다.

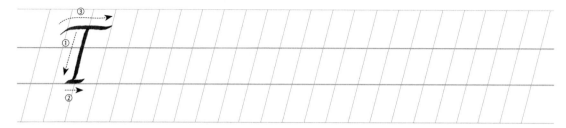

✳ U

소문자를 크게 쓴 형태이지만 1번 획은 소문자와 조금 다릅니다. 소문자는 1번 획의 업 스트로크 부분을 엑스 하이트 라인까지 올려주지만 대문자에서 1번 획을 끝까지 올린다면 2번 획과의 접점이 너무 위로 올라갑니다. 대문자에서는 2번 획과 높이의 중간 지점에서 만날 수 있도록 중간보다 살짝 윗부분까지만 올려줍니다.

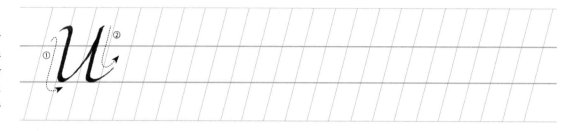

✳ V

V 역시 소문자를 크게 쓰면 됩니다. 기준 각도에 대응하는 획이 없으므로 두 획이 만드는 공간이 각도에 맞도록 그려줍니다.

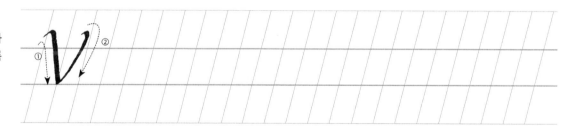

✳ W

V를 2번 붙여 쓰는 형태입니다. V 폭의 2배가 되지 않도록 주의합니다.

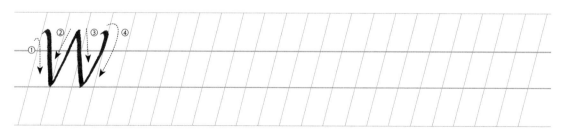

✳ X

소문자를 크게 쓰는 형식입니다. 소문자에서도 강조했지만 1번 획과 2번 획이 만나는 지점은 높이의 중간보다 살짝 높습니다.

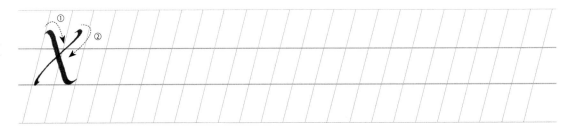

✳ Y

작은 V를 만들어주고 3번 획으로 마무리합니다. 1번 획과 2번 획은 높이의 중간보다 살짝 낮은 지점에서 만납니다.

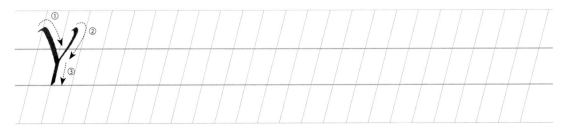

✳ Z

소문자의 형식과 같습니다. 1번 획보다 3번 획이 더 길면 안정감이 있습니다.

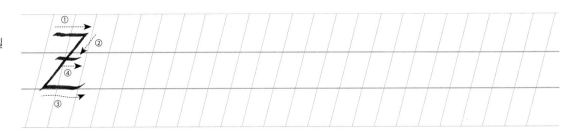

A A A A A A A A A

B B B B B B B B B

C C C C C C C C C

D D D D D D D D D

E E E E E E E E E

F F F F F F F F F

G G G G G G G G G

H H H H H H H H H

I I I I I I I I I

J J J J J J J J J

K K K K K K K K K

L L L L L L L L L

M M M M M M M M M

N N N N N N N N N

O O O O O O O O O

P P P P P P P P P

Q Q Q Q Q Q Q Q

R R R R R R R R

S S S S S S S S

T T T T T T T T

U U U U U U U U U U

V V V V V V V V V V

W W W W W W W W W W

X X X X X X X X X X

문장과 팬그램 연습

팬그램의 사전적 의미는 주어진 문자를 적어도 1번씩은 반드시 사용하여 만든 문장을 말합니다.
모든 알파벳이 있는 문장이므로 알파벳 연습에 더할 나위 없이 좋습니다. 팬그램은 폰트 테스트로도 활용됩니다.

I love looking out at the

horizon and imagining all

the possibilities

I love looking out at the

horizon and imagining all

the possibilities

I love looking out at the

horizon and imagining all

the possibilities

Sphinx of black quartz,

judge my vow

Sphinx of black quartz,

judge my vow

Sphinx of black quartz,

judge my vow

카퍼플레이트 가이드라인

카퍼플레이트 가이드라인

카퍼플레이트 가이드라인

커지브 가이드라인

커지브 가이드라인

커지브 가이드라인

이탤릭 가이드라인

이탤릭 가이드라인

이탤릭 가이드라인